■ 室 內 空 間 徒 手 表 現 法

A Method about the Sketch of Interior Space

楊 健　編著

新形象出版事業有限公司

室內空間徒手表現法

出 版 者：新形象出版事業有限公司
負 責 人：陳偉賢
地　　址：台北縣中和市中和路322號8F之1
電　　話：29207133 · 29278446
F A X：29290713
原　　著：室內空間徒手表現法
編 著 者：楊　健
編 譯 者：新形象
總 策 劃：陳偉賢
電腦美編：洪麒偉、黃筱晴
封面設計：郭媛媛
總 代 理：北星圖書事業股份有限公司
地　　址：台北縣永和市中正路462號5F
門　　市：北星圖書事業股份有限公司
地　　址：永和市中正路498號
電　　話：29229000
F A X：29229041
網　　址：www.nsbooks.com.tw
郵　　撥：0544500-7北星圖書帳戶
印 刷 所：利林印刷股份有限公司
製 版 所：台欣印刷股份有限公司

行政院新聞局出版事業登記證／局版台業字第3928號
經濟部公司執照／76建三辛字第214743號
■本書如有裝訂錯誤破損缺頁請寄回退換
西元2004年4月　第一版第一刷

國家圖書館出版品預行編目資料

室內空間徒手表現法＝A method about the
sketch of interior space ／楊健編著；新
形象編譯。--第一版 。--臺北縣中和市：
新形象，2004〔民93〕
　　　面；　　公分
　　譯自；室內空間徒手表現法
　　ISBN 957-2035-57-6（平裝）

　　1.室內裝飾

967　　　　　　　　　　　　　93001537

Preface

　　設計界對於信息時代的感性認識，是以電子計算機繪圖作為開端的。20世紀的90年代後期，彷彿是在一夜之間，室內設計師擺脫了圖板的束縛。繪圖筆換成了滑鼠，伏案繪製的艱辛被電腦屏幕前枯燥乏味的機械瀏覽所替代。效率得到了成倍的提高，可是融入人的思想情感的工作樂趣卻蕩然無存。

　　也許，這種工作更適合於機器人來幹。把繁重的施工圖繪製勞動變成簡單的計算機程序，需要操作者熟練掌握每一種繪圖工具的程序，並通過鍵盤的敲擊速度或是滑鼠移動的軌跡和點擊頻率來完成圖紙的繪制。雖然，整個繪圖過程完全的機械與刻板，但體現於紙面的設計思想還是來源於人的思維。

　　我想，最終也不能讓計算機來代替人的思維，假如是那樣的話，這個世界將會被計算機所控製，人將淪為計算機的奴隸，好萊塢電影中的幻想就會變為現實。恐怕沒有哪一個人願意看到這一天的來臨。

　　反過來說，目前計算機的運算速度也還達不到訓練有素設計師的眼、腦、手配合。也就是說，我們絕不能讓計算機超過人的思維能力，計算機永遠只能是人的工具。如果這樣的邏輯能夠成立，那麼設計師就一定要掌握手繪表現設計概念的能力。

　　在目前的形勢下，設計師沒有必要，同時也不可能將構思中的空間描繪的如同計算機模擬那般逼真。祇要能夠使用簡單的線條勾勒出預想空間的神韻就足夠了。由於每個人的經歷和底蘊的不同，這種速寫式的線描同樣具有不同的藝術風格，當然，僅就是這樣一種能力也不是一蹴而就的，同樣要付出艱苦的努力。它體現了一個設計師的兩種功力：藝術素養與繪圖技巧。

　　楊健的這本《室內空間設計徒手表現法》是一本非常實用的手繪技法書，在這本書裡作者以其純熟的繪畫技巧，為我們演示了徒手繪製室內空間物象的各個方面。通過這些示範圖，初學者可以清晰地感受到徒手表現的藝術魅力，也希望自己通過努力達到這樣的水平。

　　這本書詳解了徒手繪圖的各個環節，在單體造型與空間綜合表現上，都有著深入的解析。相信通過本書的學習與參考，都會在室內設計的專業表現上獲益。當然，還是那句老話：熟能生巧。技法書也僅能起到引人入門的功效。真正要提高水平還得付出艱辛，如果自己不去努力，多畫多練，日積月累……再看多少遍書也是徒勞的。

2003 年 6 月 30 日

　　在此之前，我曾編著出版過《家居空間設計與快速表現》一書，並在一定範圍內受到了讀者的喜愛。值得欣慰的是，設計師們又已經重新認識了手繪表現的重要性和它的存在價值。這本書是出版社根據目前讀者的需求完成的，書中的內容，也只是從我多年來室內設計的個人工作體驗、個人工作習慣中得來，難免不足，在此也同樣希望讀者能夠借鑒和喜愛。

　　室內設計離不開表現，手繪表現圖、電腦效果圖僅作為一種手段來傳達設計者的設計思想或設計理念，而這種手段就其本身意義來說，應具有它的雙重性　：一是讓設計者和設計委託者完全感受和檢驗其最終設計效果；二是表現圖本身也存在獨有的表現魅力和藝術價值。

　　這本書雖說很大程度上是從徒手表現技巧和方法入手，希望讀者不要把表現圖僅僅當成一種單純技巧來看待，它和其他藝術門類一樣，也需要作者有很好的綜合素養以及相關知識，比如，表現圖的感覺問題，很難從教學的角度搞得很清楚；圖面的感覺優劣，實際上也就是"詩外"的功夫在起作用。誠然，技巧是任何表現形式都需要具備的基本功，也是第一性的東西，如果一個設計師能把表現技巧和素養並重，很好地將它們結合並流露出來，畫一張很好的表現圖已不是一件難事。

作為室內設計的表現圖，它是以空間為依托的。空間的再設計、再"打造"，從設計程序上來講與表現圖有著明顯的"分工"和順序，空間的處理和再設計是每個設計者必須首先要解決和面臨的問題。如果沒有合理的空間設計，也就沒有一張表現圖的存在和意義⋯⋯

本書由於受篇幅和要點限制，表現圖所涉及的其他相關問題已不另做重點講述，本書是著重從徒手表現入手談表現，旨在讓從事室內設計的人士以及在校學生重視手繪表現圖，也希望本書在業內能起到一定的交流作用。

本書在編寫的過程中，清華大學美術學院環藝系主任鄭曙陽教授、廣州美術學院設計分院院長趙健教授曾對本書提出了衷懇的建議，在此深表感謝！

借此機會敬請同行批評指正。

2003 年 6 月 28 日廣州

目錄

Contents

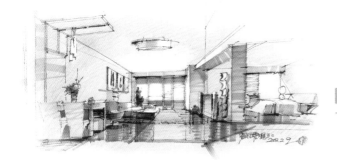

第一章　　關於徒手表現

About the Sketch

　　手繪表現圖作為一種傳統的表現手段，一直沿用至今，即使在有了電腦效果圖的今天，它也一直保持著自己獨特的地位，並以其強烈藝術感染力，向人們傳遞著設計的思想、理念以及情感。設計師在追求和完善自身素質提高以及加強設計語言表達的今天，手繪這種表現形式亦愈來愈受到了重視。手繪表現圖並非僅僅是一傳遞設計語言和信息的媒介工具，亦是設計師綜合素質的集中反映，因而，它無論是在今後室內設計教育，還是在設計師的實際操作中都顯得至關重要。

　　室內設計是設計師將自己的設計思維由抽象向具象演變、推進，由模糊向清晰實現轉化的一種過程，並在這個過程中不斷地改進和完善，最終達到解決的目的。手繪表現則是對這一過程的最後總結和陳述。從圖面操作這一環節來講，它就像是這一過程的“終端產品”，也是設計過程最具溝通和說服力的“語言”工具。每位設計師都希望通過這種“工具”把自己的設計構思向對方完全表達，並使之愈清楚，愈具說服力愈好。但是，任何一種表達方式都有它的優點和局限，都有它的技術要求和特點。手繪表現雖然只能靜止地（相對於動畫展示而言）、間斷地表現設計，但它卻具有很強的獨立性，大凡具有獨立性的表現形式具有很高的藝術要求，如繪畫、書法、雕塑、攝影等，室內手繪表現圖亦然。手繪表現雖然只是傳達的媒介，它的任務就是表達和說服，最後還要通過技術和材料去實現，從這個角度來講，對於手繪表現圖似乎不必大做宣揚和探討，如果語言的表達有平淡精彩之分的話，我們當然會選擇後者。再則，手繪表現的優劣是一個設計師職業水準的最直接、最直觀的反映，他的每一條線、每一個色塊、每一個空間的構成因素，將會很大程度地反映設計師的綜合素養、專業能力，很難想象在一個手繪水平低下的設計師筆下，會出現一個令人感到完美和愉悅的空間。

　　電腦效果圖是科技的產物，它的優勢也會讓手繪表現圖可望不可及，但並非每個設計師都會讓電腦效果圖表現得出神入化，在電腦效果圖普及的今天，我們似乎也會很難遇到滿意優秀的作品，終究其原因是看電腦圖制作人員本身有多少表現的底蘊，電腦圖的完美表現並非是僅僅懂得建模、燈光、材質和渲染就可了結的事，大多電腦圖表現高手也是手繪表現高手，我們有時候會聽到這樣的說法：“會電腦效果圖就會懂得設計”。其實是僅僅懂得軟件的操作而已，這也是當今電腦效果圖水平良莠不齊的根源所在。

第一節　徒手表現的技術層面

　　室內設計手繪表現圖同其他的藝術設計門類一樣，需要有很堅實的造型基礎和專門技巧做支撐，並能正確地將二維圖形空間轉化為三維圖形空間。這一過程需要設計師有很好的空間思維和想像能力，並通過圖面的形體結構、形體尺度、形體的明暗關係、色彩關係等，準確地將空間的層次、排列秩序、對比和統一用近乎於繪畫的語言傳遞給對方。這些技術手段都會要求設計師必須去掌握，並能十分熟練地自覺運用和實踐，因為它們將直接地左右著手繪的表達。

　　1．素描訓練

　　素描是訓練觀察能力、分析能力、理解能力、表現能力、造型能力的一種傳統方法，由於專業區別而對它的要求也不盡相同，繪畫專業要求不但表現對象其準確的結構、空間關係，而且還要著重表現其質感和分量。作為設計專業的素描則偏重表現對象結構和分析對象組合因素，並能較好地、快速準確地表現對象的形體特徵，用以線條為主、陰影為輔來表現對象似乎是一種便捷有效的辦法。

　　2．色彩訓練

　　色彩是表現圖的"外衣"。繪畫上的色彩原理對一張表現圖同時適用，只不過是表現的深度和要求不同罷了，繪畫注重色彩本身的微妙變化，多是主觀地強調個人"情感"色彩。表現圖則是把色彩納入了人文和心理的範疇，並習慣於表現空間的大塊色彩特徵和大致色彩變化的取向，同時，色調也是表現空間功能特性的主要手段。

　　3．臨　摹

　　作為室內設計表現圖，主要是進行空間臨摹。如室內設計作品照片、優秀的表現圖，其目的是感悟空間，加深對空間的印象，學習表現技巧，提高表達能力。這一階段十分重要，也十分乏味，但要不厭其煩地進行，並且要有"量"的積累。

　　4．戶外寫生

　　這一階段多以建築及周邊環境為表現對象，表現形式也多以鋼筆或鉛筆為主，通過寫生培養對自然對象的表現能力和對畫面的處理能力。堅持必有好處。

　　5．裝飾配置訓練

　　這裡講的裝飾配置是指室內的陳設，有了陳設的安排，空間才有了存在的意義，才有了生活和靈氣，室內的陳設包羅萬象，要去畫你身邊最熟悉的陳設，如沙發、茶几、燈飾、綠化、工藝品、字畫，這些陳設的表現都直接影響著畫面的空間效果以及人文氣氛，要讓這些配置跟上時代和潮流，就要多觀察和發現，不可忽視裝飾陳設的訓練。

　　6．空間透視訓練

　　掌握正確、簡便的透視規律和方法，對於手繪表現至關重要。目前，有關透視的書很多，要認真去領會，要熟練地掌握己種常用的透視方法，如一點透視、兩點透視。其實徒手表現圖很大程度上是在用正確的感覺來畫透視，要訓練出落筆就有好的透視空間感，透視感覺也往往與表現圖的構圖和空間的體量關係息息相關，有了好的空間透視關係來架構圖面，一張手繪表現似乎也成功一半。

　　7．線條的訓練和組合

　　作為手繪表現，線條是靈魂和生命，要經常不斷多畫一些不同的線條，並用它來組合一些不同的形體。

　　以上幾點基本屬於手繪表現的技術層面，但也不能在表現中將它與設計師的感情、性格愛好截然分開，手繪表現的每條線和每塊色往往也會體現出設計師的審美素養和個人情趣。

第二節　徒手表現的非技術層面

用技術的手段去表現設計中的人文、審美和思想，這是掌握技術的根本目的和意義所在。

室內設計是一種綜合性很強的藝術門類，它以建築、科技、人文、心理、行為、視覺為依據，方可能進行一系列有序的活動，也正因為有了這些依據的差異和更新，才出現了當今室內設計的多元化和異彩紛呈、相互交融的局面。

手繪表現圖所要表現和陳述的是設計思維的表達，但並非是簡單的技術炫耀。一個設計師在他作品中設計思維及審美取向，在很大的程度上受個人文化層次的牽制，因而，提高自身的綜合素養，廣泛吸收各種精華，積極地去感受社會和生活，不斷地去提高和充實自己，這也是做好室內設計或提高徒手表現能力的關鍵所在，要提高設計和表現能力，至少要重視以下兩點：

一、注重文化修養和審美情趣

設計和表現的最終結果，是文化的流露，是審美思想傳達，有精神內涵、有底蘊的作品是文化的效能反映。

室內設計離不開裝飾界面處理，特別是純裝飾界面的處理，真是體現了設計師個人的審美情趣，所謂有感覺、有內涵、或雅或俗，設計中的藝術表現成分與文化氛圍含量的多寡，也就是設計師自身的文化藝術修養的體現。一些優秀的室內設計作品或手繪表現作品往往在一定文化思想體系中完成的，文化和修養是設計師在整個表達中具深層次的中介和基礎，它將會通過視覺傳遞給人們帶來一種感受，並直接影響著人們的心理與情緒。

二、注重生活感受和情感培養

設計師應該去積極地去體驗人生，感受生活，對生活的態度也將影響人的自身情感。藝術其實也是對人生的感悟和對生活態度及情感的一種集中表現。

室內設計就是要對合適人的自身的行為去進行健康的再引導，最後完全體現出一種對人的關愛和尊重，因而，設計師本人就應該是一個自身健全、情感健康的人。設計師必須多方面地吸取營養，厚積薄發，並全方位地去閱讀和欣賞相關藝術門類，如文學、哲學、音樂、繪畫、書法、影視作品等，以上這些藝術表現力較強的門類，都會使人的情感由平庸和低劣逐漸向情感的豐富和高雅轉化。看文學美術作品，聽高雅音樂，若能調動渾身的情緒，並為之或沉醉，或狂喜、或流淚、或思考，則表明了自己的情感境界以和藝術作品融為一體，設計師應該具備這樣的情感潛質，並使自己的情感不斷昇華，徒手表現圖中的一些"美"的元素的運用及用筆的節奏、韻律、和諧、構圖等，也都是這種情感的流露。

對生活的體驗和感受也是設計和徒手表現的主要依據和來源，很多優秀的室內設計在很大的程度上也是表現了設計師自己對空間、對生活的理解和感受，或者從某種意義上來講，即是設計師的個人情感藉助於空間的一種表白和延續。

生活閱歷豐富的設計師往往使自己的作品有"血"有"肉"，富有哲理，使受者嘆服。如果讓一個本身就感覺遲鈍，情感低俗，對生活無動於衷的人來搞出讓人們精神愉悅和激動的設計作品來，這好像是在痴人說夢。因而，設計師必須有意識地去培養和豐富自己情感世界，"要想讓人感動，自己就得激動！"說的就是這個道理。

"適者生存"，"美者優存"，前者是人的基本物質需求，後者是人們在建立之上的精神需求，人們對精神的需求和嚮往對當今的室內設計提出更深層次的要求，這也是當今室內設計必須得以重視的一個課題，室內設計師們必須身體力行，努力而為之，讓中國的室內設計作品處處顯露出自己的精神風采。

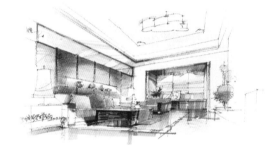

第二章　基礎訓練篇

Chapter of Basic Trainnings

作為徒手表現圖，有它的特殊要求，如空間的快速"搭建"，室內陳設的"放置"，牆面、天花的處理等，都需要設計師的準確把握和較為快捷的反應，其中基本陳設的款式、形體尺度等，也要求設計師手繪時做到信手拈來，心中有數，並且能果斷、熟練地進行表現。這些陳設雖然隨處可見，而且十分地熟悉，若不進行專門的訓練，要將它們畫得生動、準確、有"神采"，並非是件簡單的事，必須去花費心機地去練習。同時，室內陳設會直接反映出空間的品味和氛圍，在生活中要細心選擇，在徒手表現時也要悉心地安排。

第一節 造型從線條開始

手繪徒手表現圖的主要工具是鋼筆或繪圖筆，並用線條來組合圖面。

線條本身並無任何意義，一旦形成了形體就有生命。畫一根線條對於會使用鋼筆的人來說，好像是一件很簡單的事情，其實作為手繪使用的線條要達到其要求，也並非那麼容易。一根留在紙上的線條有它的特性和精神，中國書畫的線條可謂是精深博大，有"力透紙背"、"入木三分"之說，這是強調了用線的力度和滲透力，用鋼筆畫線也應是如此，會用畫筆畫線不見得就會用鋼筆畫線，會用鋼筆寫字也不等於會用鋼筆畫線。手繪表現圖用的線條其目的是表現造型和物體的尺度關係，畫面的層次關係，如果能正確地表現這些，那麼線條的使命也就完成了；如果線條本身還要具有魅力，就得再下番功夫了。有的人畫線條顯得呆板、生硬飄浮；有的人畫線條飄逸穩定、極富韌性和張力；看來線條本身還是有質的區別的，要畫好手繪圖，首先是用心去畫好線條。

用鋼筆徒手畫線與用尺子畫線的要求也一樣，把線條畫直，但徒手畫線中的"直"是要求大體的直，至少是感覺上要直。剛開始畫線時，手比較僵硬，而且畫的線不夠"直"和"穩"，畫的時候異常小心，生怕畫的不直，如果經過一段時間的認真訓練，就會逐漸適應了。

前面提到線條有"漂浮"和"穩定"之分，其實它們都是視覺感受因素，有"漂浮"感的線條是因為用筆時沒有把握線條的起筆、運筆和收筆的環節和要領，這與書法用筆一樣，都應有用筆的動作和意識做指導，也好像人行路一樣，有起步、行步和停步三個環節和動作，行步的動作是穩健地，一步一步地走。運筆也如同行步，也要穩穩地落在紙上，然後再有"收筆"或"頓筆"的動作，這樣畫出來的線條就不會有"漂浮"的感覺了。

線條在表現形體的時候，應注意表現對象的物理特徵，物體的材質分光滑、粗糙、堅硬、柔軟等，在表現的時候要注意加以區分，要有意識地去表現，如堅硬的物體用線必然會挺直些，柔軟的物體用線較為圓滑和飄逸些，這些是一般意義上的區別，物體的特徵比較複雜，要去注意體會線條的特點和表現的方式。另外，線條的抑揚頓挫也是主觀情感的表達。要學會慢慢地培養這種感覺，讓線條本身就具有感情色彩。

一、加強線條練習

這是用鋼筆隨意畫的一些線條

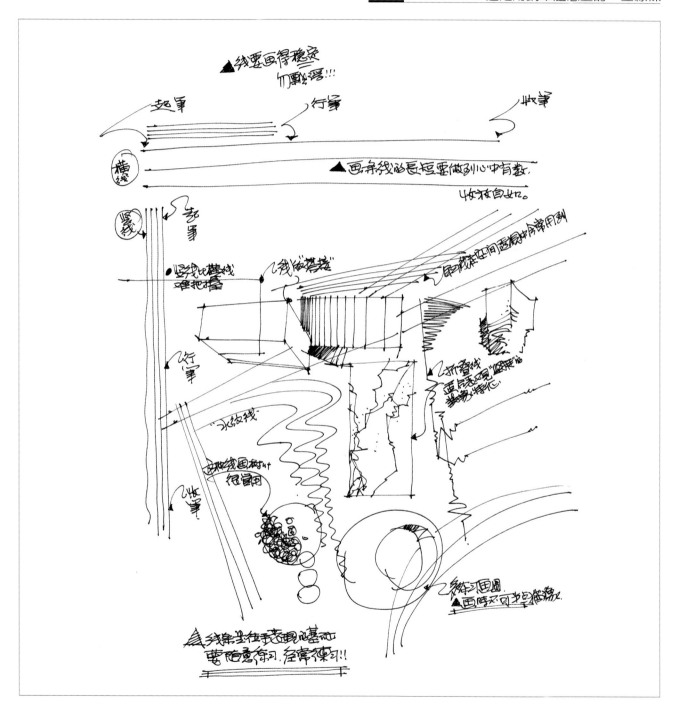

畫線條要全神貫注，猶如書法一樣，也要隨意一些，不可拘謹，畫得熟練就好了

二、在自然中去"找"線條

在自然中去感受一下"空間"對於提高表現能力很有必要,自然中的建築、樹木、園林、山水等,無不顯露其它它們特有的魅力和美感,我們在對它們進行觀察和寫生表現的同時,都會為此而深深地激動,他們會迫使你去主動地親近、去感受。

自然形態中的一切本無"線條"的存在,只是我們在用線來表現它們而已,並在它們身上去發現、去概括、去提煉線條,通過線條去表現自然的美感和固有的特質。美源於自然,通過對自然的寫生可以很大程度地培養一種審美的情趣。

畫現代建築可以培養對體量和結構的感受,通過線條來表現它的堅實、硬朗、挺拔的個性。畫山水和城市空間可以培養你博大的情懷,畫樹木和植物,可以感受到它們"無拘無束"、"輕鬆自然"與極富美感的"姿態"。畫園林景觀可以讓你感受對自然的一種"提煉"和"集中"的美。可見對自然的寫生並非僅僅一種單純的技術訓練,對提高自身修養的作用是不言而喻的。

當我們面對自然寫生時,有時也會感到很茫然,特別是初學者,會覺得無從下手,這是一種正常的現象,建議之前先花功夫去臨摹一段時間優秀的線條寫生作品,對寫生有一個基本的概念和印象,也可以從中去學習別人處理畫面的技巧,然後再回到自然中去,當然這只是一種方法而已,主要還是要通過自己的寫生去親身感受,通過"量"的積累來提高自己。

我們在面對自然寫生時應該注意以下幾點:

1. 應該選擇自己感興趣的對象來寫生,不要強迫自己來接受對象,這樣才能保證你能夠不斷地畫下去;

2. 要先進行仔細地觀察對象,找出它的精彩之處,畫之前要有未來的圖面感受,做到心中有數,不要茫然下筆;

3. 要對自己的畫面充滿信心,不要"半途而廢",這是認真完成寫生的有力保障;

4. 要理解地去表現,只有理解了才會讓對象有形體,有結構;

5. 要概括地去表現對象,注意畫面的虛實處理,注意刻畫主題,不要機械地去摹寫對象;

6. 選擇一個相對安靜、舒適的地點也很重要,坐著比站著好多了,可以讓你不知疲倦地畫下去。

這是一幢別墅的寫生稿

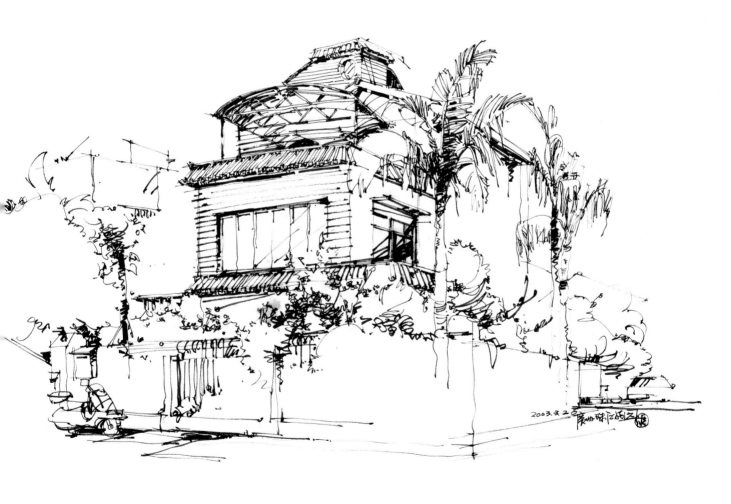

此幅畫用速寫筆完成，主要是突出建築這一主體，樹木也是畫了主要的一棵，院牆也只是進行了象徵性的表現，"留白"用來打破構圖的不足，使畫面富有變化

古建築寫生要注意細部，但要以少勝多 _____

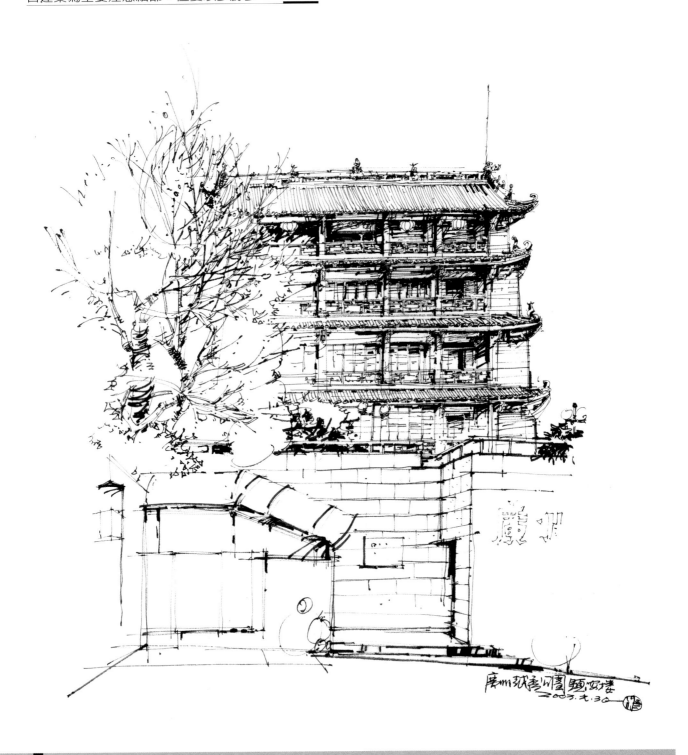

廣州越秀山層 鎮海樓
二〇〇三.十.三〇

此寫生構圖較為平穩，但突出了建築的高大和壯觀，凋零的樹枝也突出了冬季的感覺

這是一組棕櫚樹的寫生稿

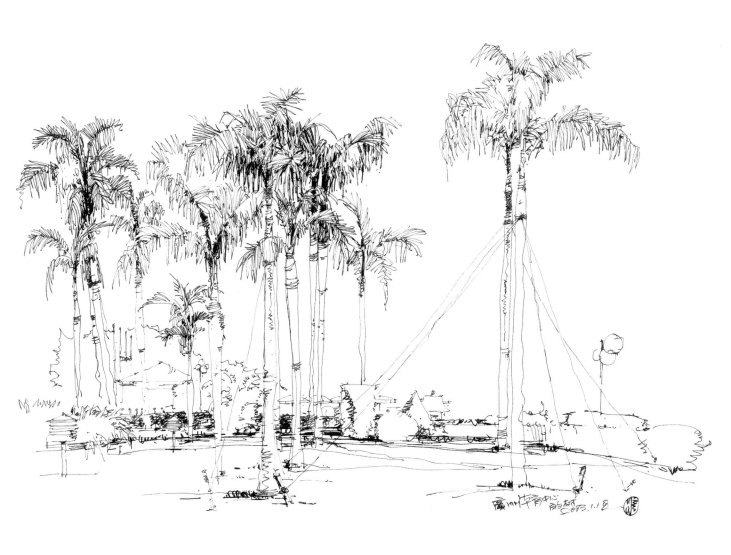

畫樹木、植物，首先要把握它的自然形態，特別要注意葉片與樹木之間的層次關係

現代建築寫生

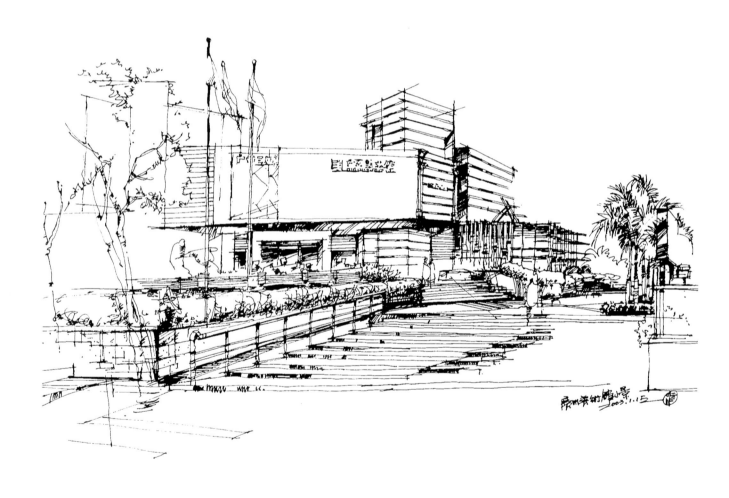

現代建築大都以直線和體塊組合，注意表現這些特點，同時也要注意刻畫建築週圍的環境

建設中的大樓

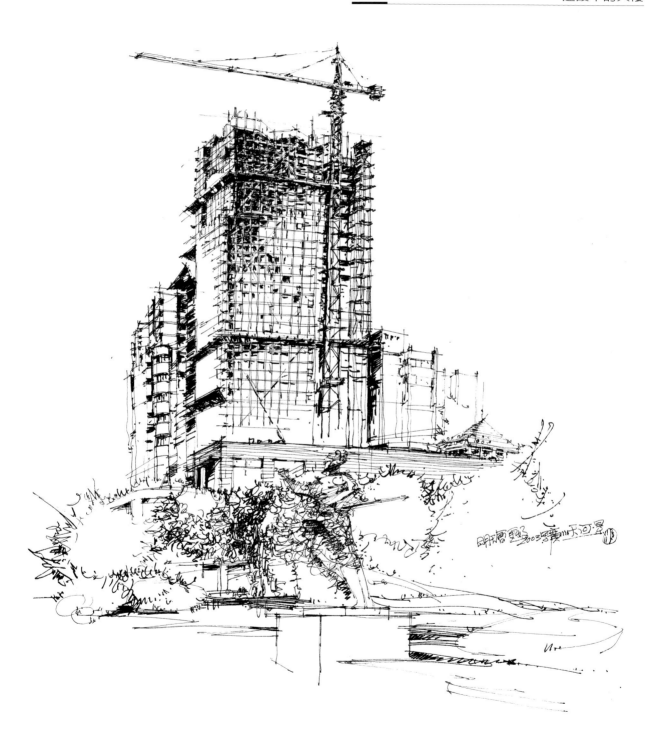

這張寫生很精確地表現了工地建設的特點，複雜的鷹架從整體入手刻畫，豐富而不凌亂

三、熟悉這些陳設

　　室內陳設是徒手表現中的一個重要環節，也是營造空間氣氛的主要配置，它們在手繪表現圖中的表現占了很大的分量，如：沙發、桌椅、字畫、工藝品、燈飾、綠化等，應把這些基本的陳設畫得十分地熟練。由於表現的需要，對於室內陳設需要反覆練習，要做有心人，時時刻刻地去觀察、去收集，要積纍大量的"素材庫"。其實，方法十分簡單，多在報刊雜誌中去發現，也要收集一些產品的圖片介紹，並把它們記錄下來，用線去反復臨摹，直到可以記住和表現它們為止。

　　對於室內陳設切勿死記硬背地去畫，因為它們來自於設計中，因此，要求能 "舉一反三" 去運用，而且能夠靈活創造性地去表現。

　　以下是在畫表現圖時需要常用的一些陳設，可以先把它們畫熟練。

要很熟練地畫出這些椅子的造型

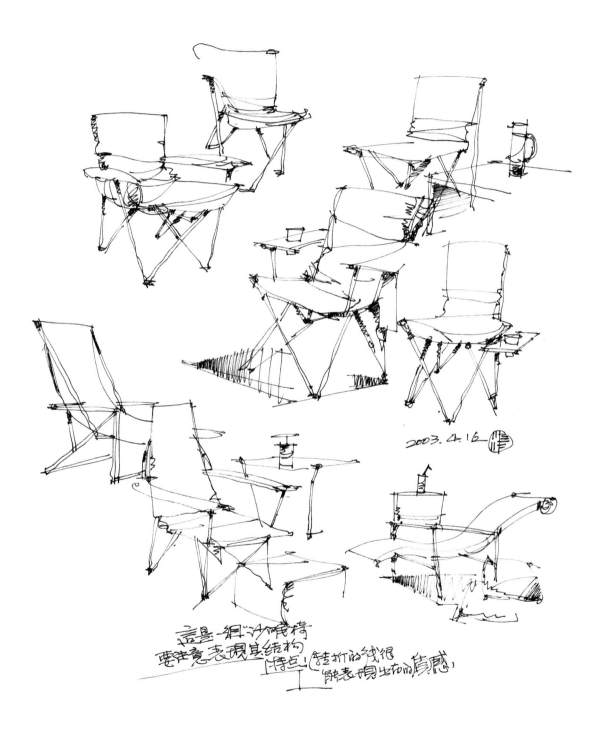

2003.4.16

這是一組沙灘椅
要注意表現其結構
特点 (轉折的线很
能表現出椅的質感)

試著默寫這些椅子和沙發的造形

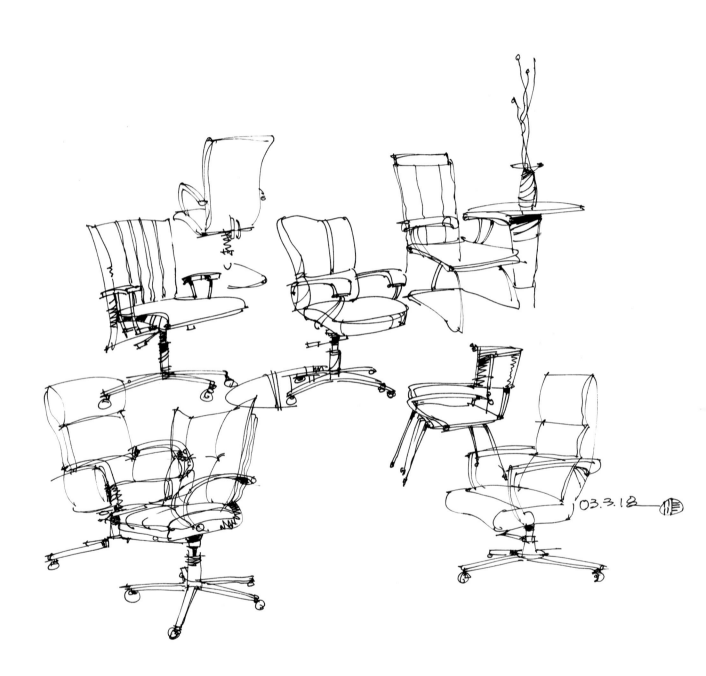

03.3.18

再對它們進行創造性的表現,並總結和摸索一些便捷的表現方法

這些椅子和沙發的造型是憑記憶畫出的

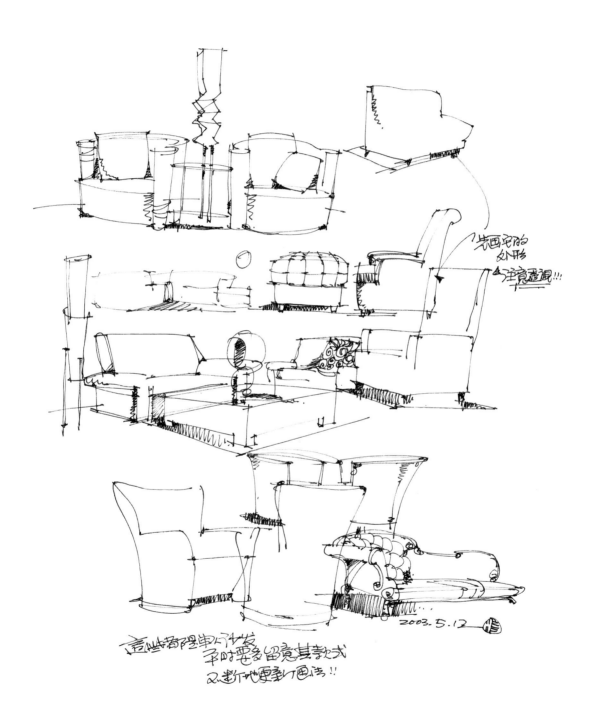

先畫它的
外形
★注意透視!!!

2003.5.13

這些背限單人沙發
子時要多留意其款式
又斷地更動畫法!!

這些椅子和沙發的造型也是憑記憶畫出的

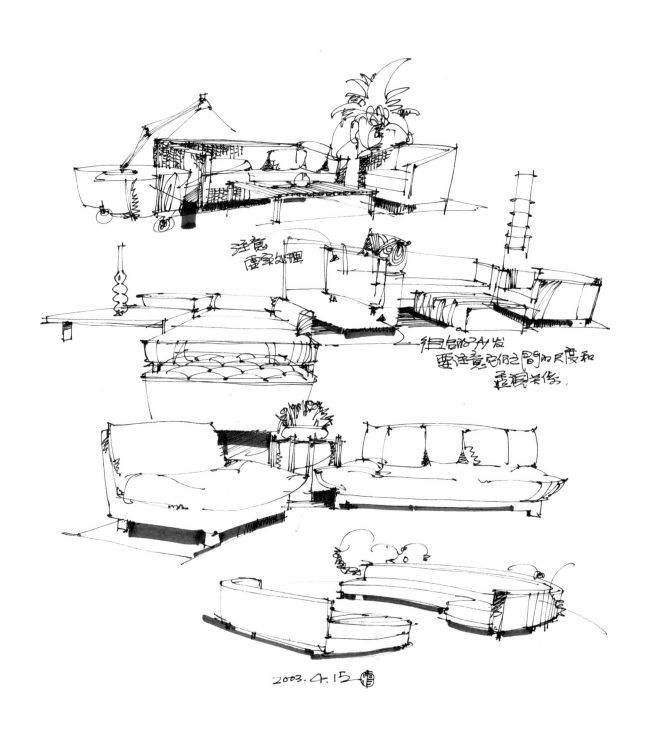

注意
畫家处理

組合的沙发
要注意它們之間的尺度和
透視关係.

2003.4.15

隨手畫几個茶几並不難，重要的是讓它們有"人氣"和生活味

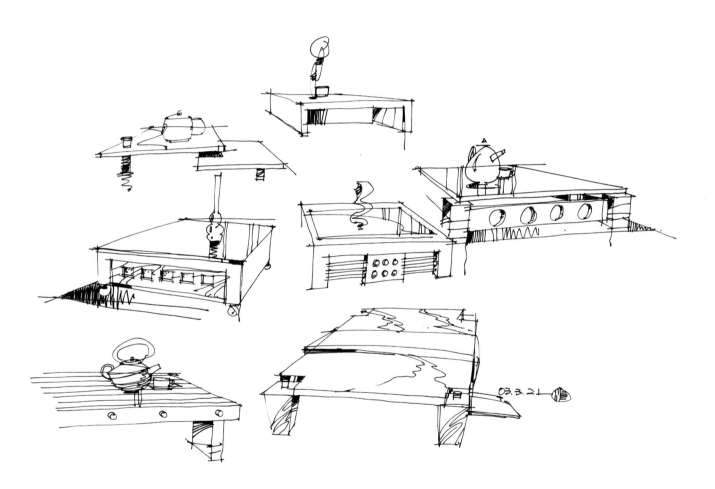

03.3.21

茶几是客廳的主要陳設，要注意表現它的款式和"個性"，還要注意它和沙發的尺度關係

字畫是空間文化氛圍的直接體現,重要的是要會挑選

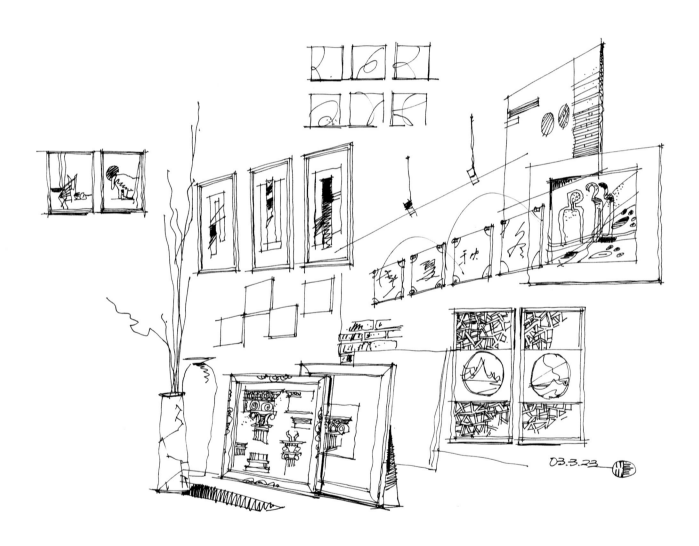

03.3.23

畫燈飾要注意造型，小構件也要留意

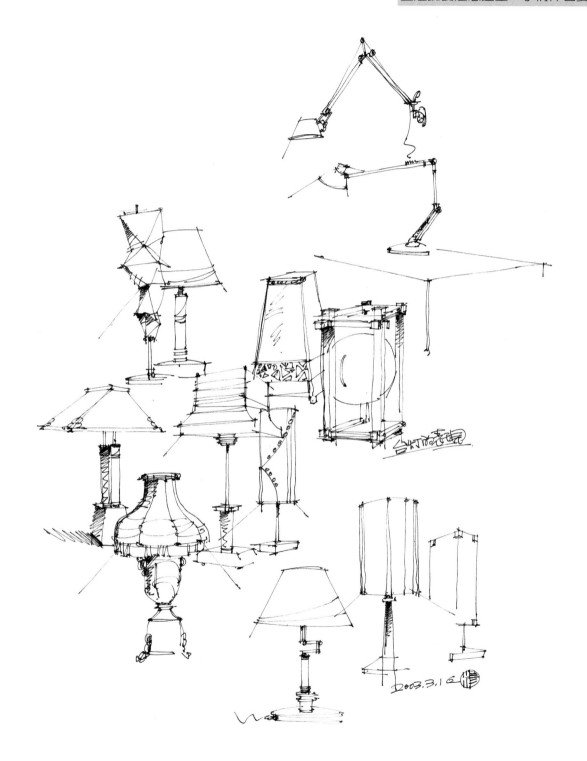

這是　組檯燈，多擺在寫字檯和床頭上，要注意它們的造型和特徵

燈飾是空間的“眼睛”，要用心點綴

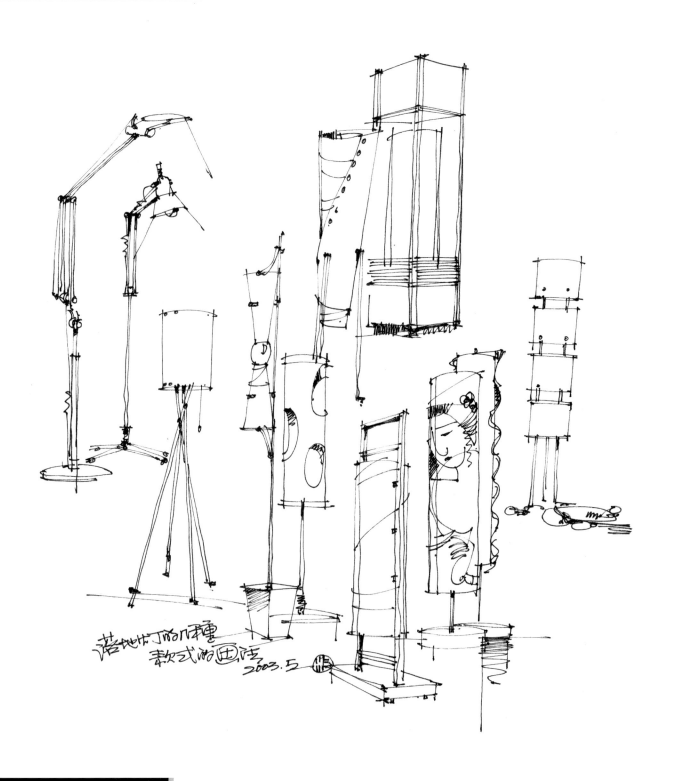

這些是一組地燈，擺在牆角和沙發邊都很有氛圍

這些吊燈適合吊在不同的空間

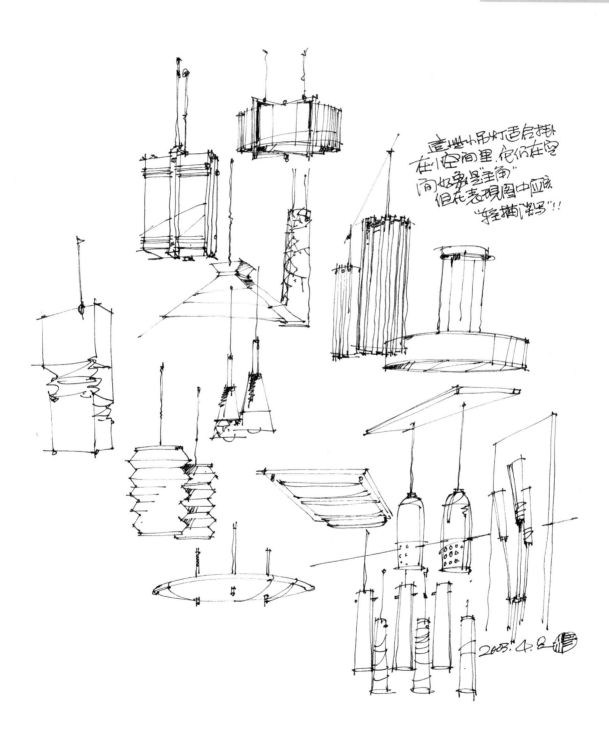

燈飾的表現要適合空間的裝飾風格，現在的燈飾大多造型別緻，要掌握其特徵，靈活地去表現

陶藝是很有味道的藝術品,是人們喜愛的裝飾

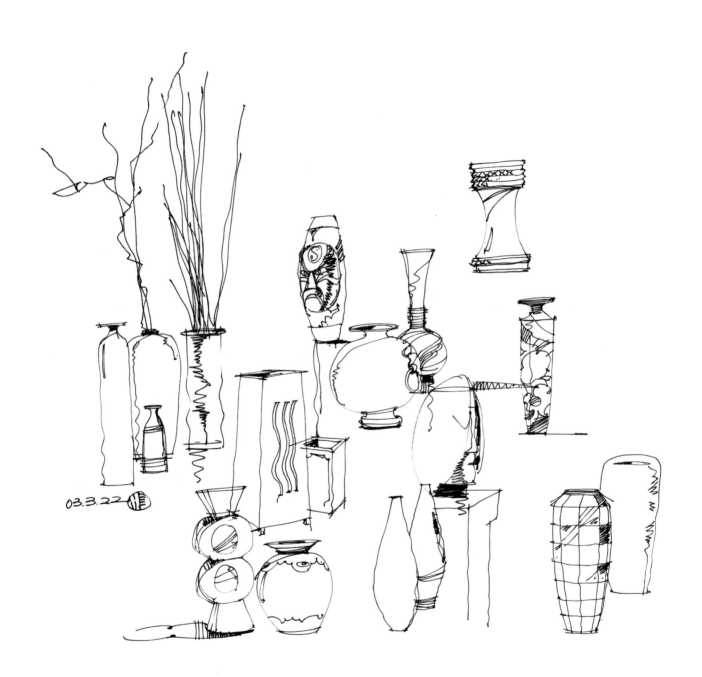

03.3.22

這些陶飾與前面只是有了外形的變化

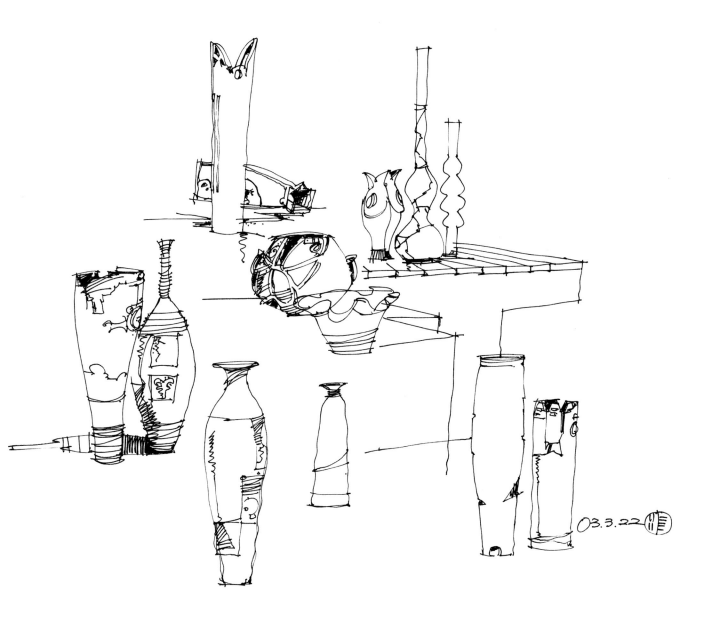

03.3.22 印

畫陶藝還要注意表現它粗糙的質感，用線要"鈍拙"些，並注意外輪廓的結構變化

用小擺設裝點、表現空間，起著 "畫龍點睛" 的作用

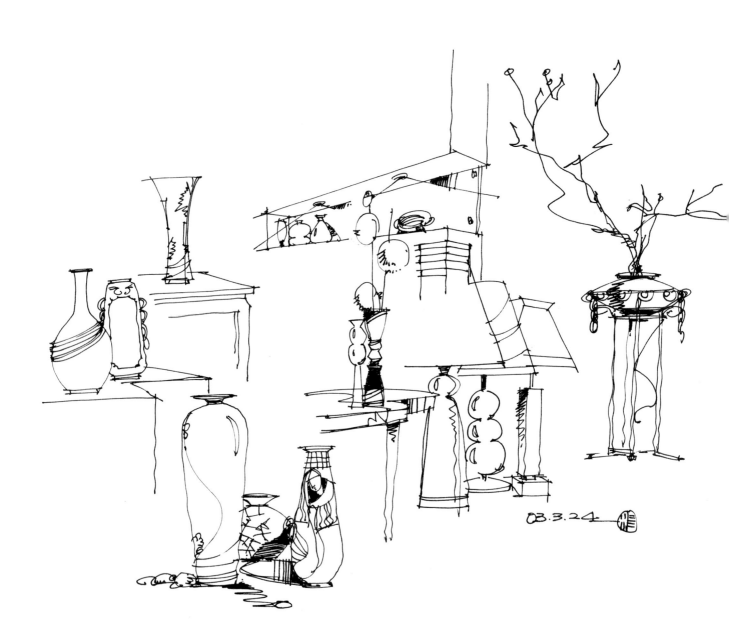

03.3.24

多畫一些植物，要熟悉它們，方可賦予"神采"於植物

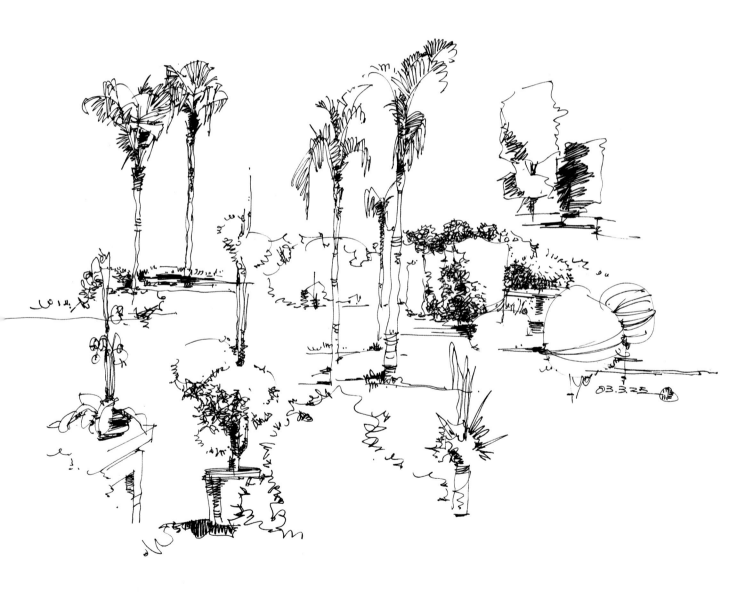

床是臥室的主體，要經常練習，用線愈簡單愈好

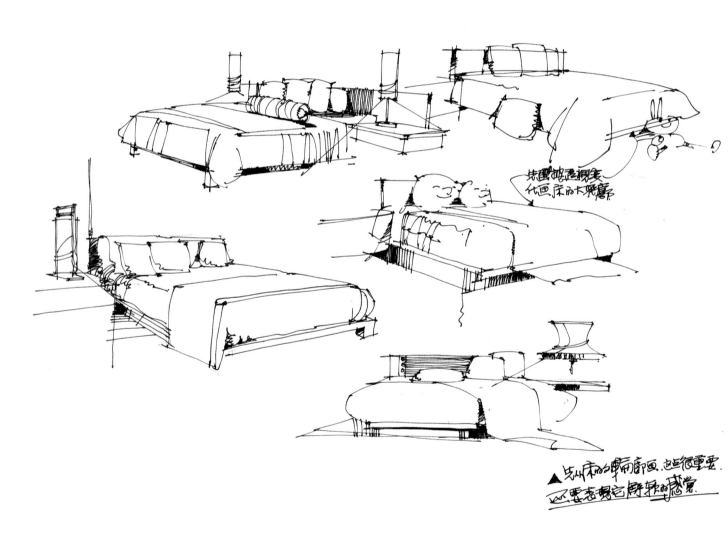

視聽設備是家居中客廳的"主角"，要畫得很熟練

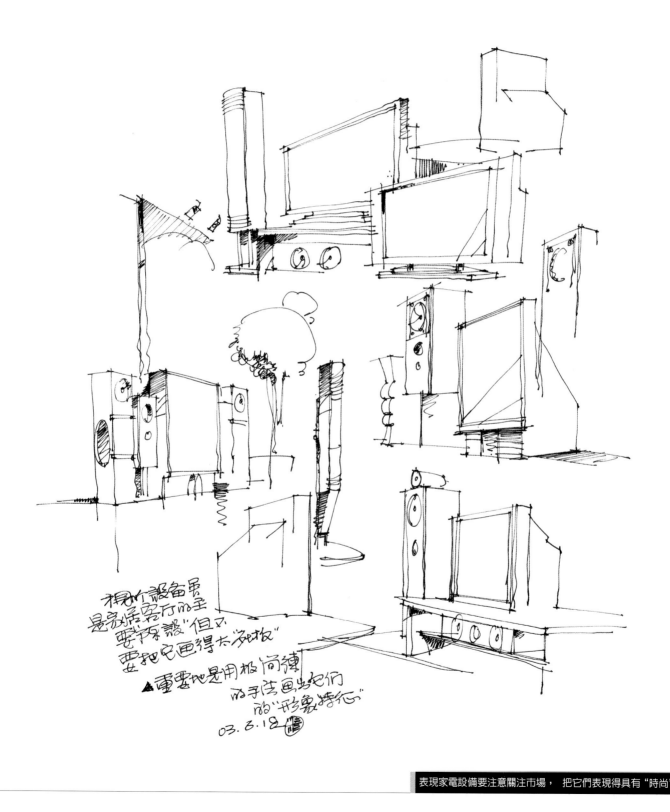

表現家電設備要注意關注市場，　把它們表現得具有"時尚"性

這些桌椅是家居中經常出現的陳設

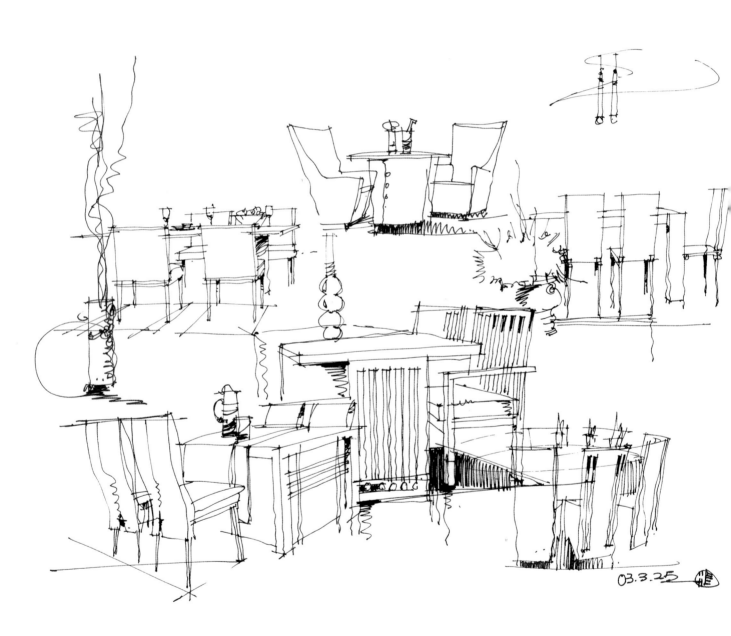

03.3.25

衛浴設備不可忽視，要經常變換不同的表現方法

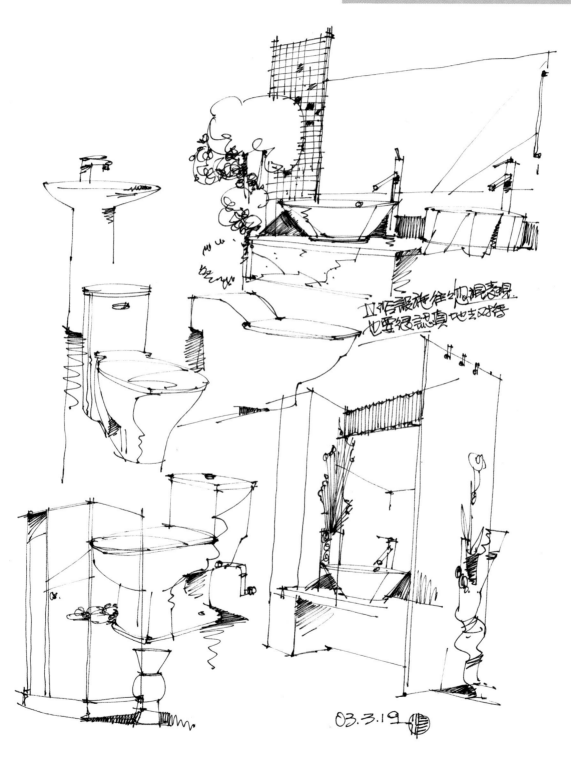

03.3.19

表現衛浴設施要關注產品和市場，款式要新潮、美觀，表現時宜用筆流暢，以體現其光潔感

第二節　給"陳設"上點顏色

　　這裡算是用色的開始吧，要強調的是，作為初學者或是從事室內設計的設計師，如果有較好的色彩基本功，再去給它們上色，就可以在短期內達到較為理想的效果，基礎較差的人可以在大量的臨摹中補上色彩這一課。手繪表現的上色方法與繪畫上色方法大不相同，有它自己的上色方法和模式，這還得要在實踐中去掌握，慢慢地去領悟。繪畫色彩十分注意物與物之間的色彩關係，物與環境之間的色彩關係，表現是從色調入手，並有自己的主觀色彩，十分地強調色彩的微妙變化。手繪表現圖是注意室內空間的大色彩關係，著重表現物體的"自身"特性，在刻畫上從單個物體入手，注重物體的固有色、質感，讓觀者與現實中物體和色彩產生對照或聯想。用色也是力圖表現實際物體的色彩特徵和質感特徵，之後再將這些物體和空間環境進行適度的調和，並與環境產生聯繫。

　　一、熟悉你手中的表現工具

　　作為徒手表現，鋼筆、麥克筆和彩鉛是目前較為理想的主要表現工具，因為它們比水彩、水粉顏料更容易攜帶，並且使用方便，所以被大多數設計師採用。

　　鋼筆、繪圖筆——作為表現的主要工具，要求手感滑爽、流暢即可。

　　紙張——A3複印紙及新聞紙即可。

　　麥克筆——它的品種較多，有單頭和雙頭之分，質量也有優劣，日產的麥克筆具有較好的品質，建議採用。麥克筆色彩也較為豐富，在挑選時應注意色彩的適用性，特別要多選購些中性的顏色，如灰色系列、紅、黃、藍等，顏色也要具備深、中、淺幾種，以便過渡，絢麗的顏色其實也是點綴而已，以中性的顏色用的最多，一般配備20枝左右已經足夠使用了。麥克筆也分水性和油性兩種，水性的麥克筆從色彩感覺和使用上都不及油性麥克筆，而且由於使用不當易傷紙面，色彩也會顯得灰暗。油性的麥克筆色彩比較穩定、滋潤，運用時手感也十分地滑爽。麥克筆的色彩不像水彩、水粉那樣可修改和調和，因而在上色前對於顏色以及用筆要做到心中有數，一旦落筆也不可猶豫。麥克筆的筆寬也是較為固定，在使用時要根據它的特性發揮其特點，有效地去表現畫面。

　　彩鉛——要選用水溶性的，因其質地細膩，也可結合水來使用，是目前較理想的工具。彩鉛的顏色比較齊備，一般有12色、24色、36色之分，可根據情況選用。鉛筆因其可以調和顏色和能夠修改，所以靈活性較大，也比較容易去掌握。彩鉛的最大特點是容易去表現色階和冷暖的平滑過渡，因而也常和麥克筆結合來用，以彌補麥克筆顏色的不足。

　　色粉筆——主要用於大面積的渲染和過渡，如地面、天花的處理等。

　　塗改液——它是在後期運用的工具，但要根據需要運用，主要用於"高光"的點綴，可以使圖面有亮點，起"畫龍點睛"的作用。

你要準備下圖中的鋼筆、繪圖筆、複印紙、新聞紙、
麥克筆、彩鉛、色粉筆及塗改液

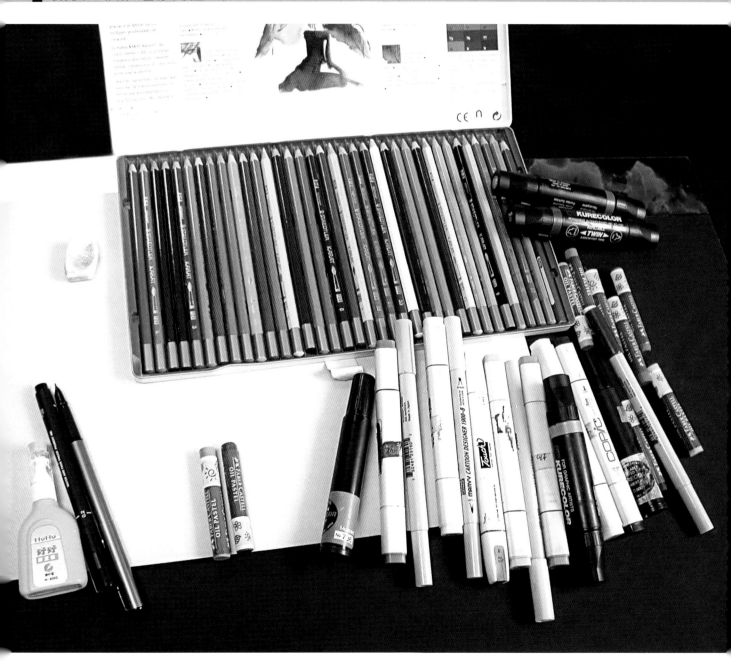

開始上色之前用前頁中的工具做以下練習

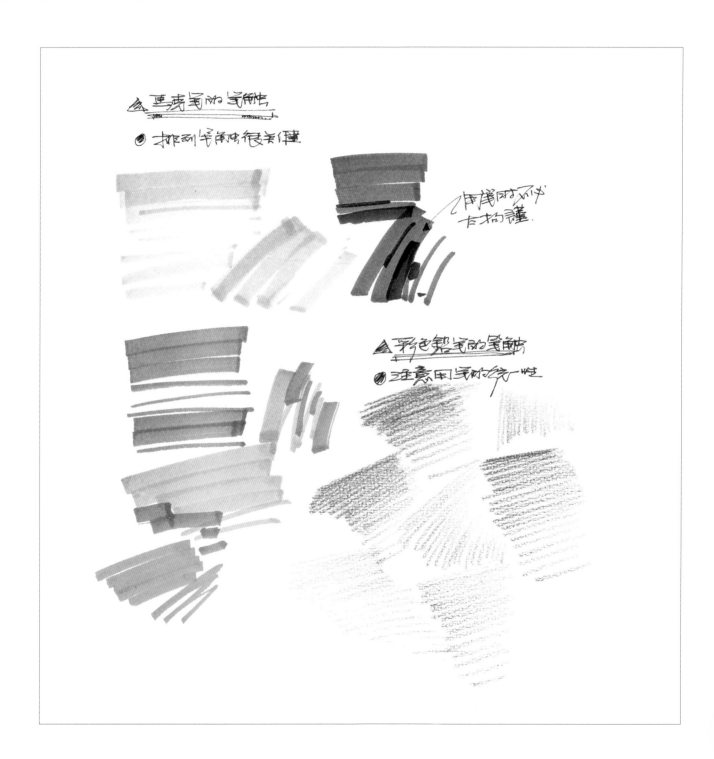

開書麥克筆和彩鉛先在紙上隨便畫幾筆以熟悉其特性，注意筆觸的排列

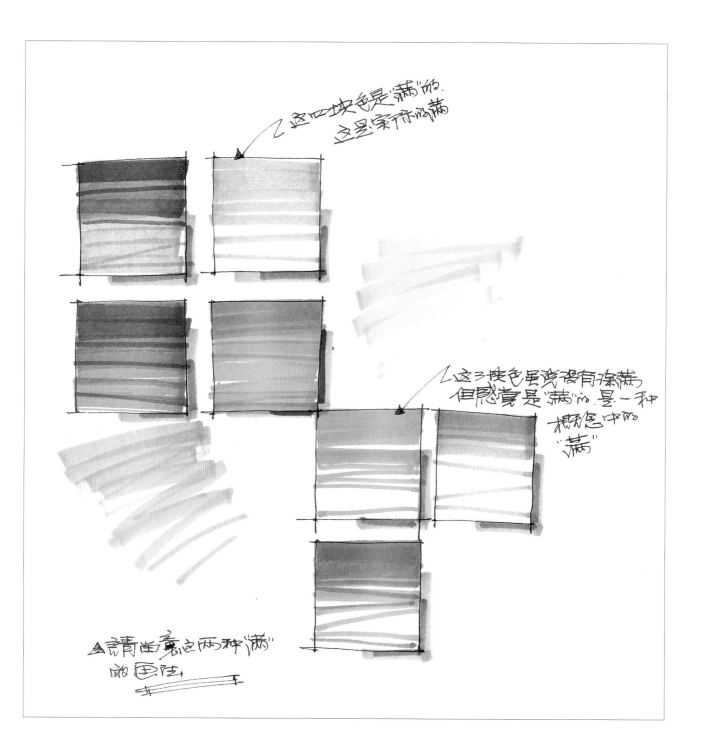

这四块色是"满"的.
这是实际的满

这3块色虽说没有涂满
但感觉是"满"的.是一种
概念中的
"满"

请注意这两种"满"
的画法.

麥克筆和彩鉛的結合運用

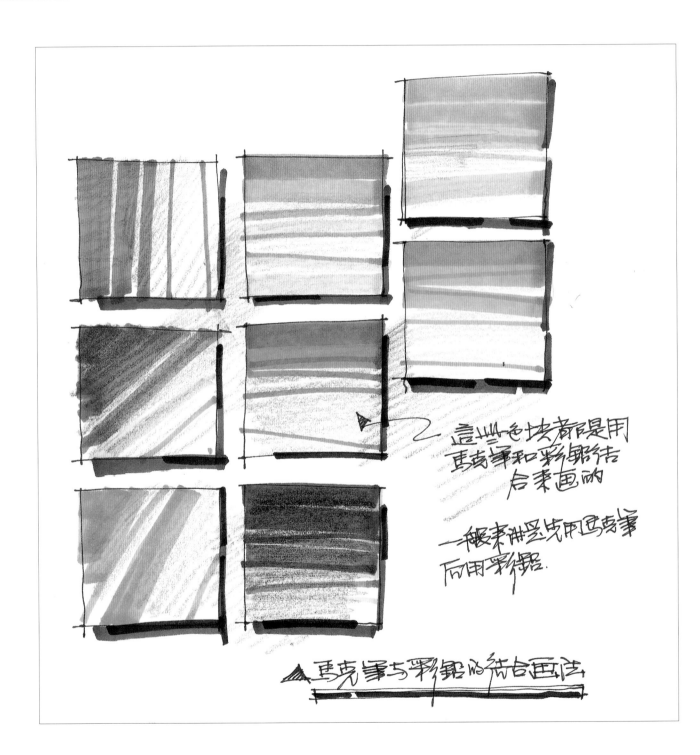

這些色塊都是用
馬克筆和彩鉛結
合來畫的

一般來講是先用馬克筆
再用彩鉛.

▲ 馬克筆与彩鉛的結合畫法

用麥克筆和彩鉛先畫一下以下這些不同的形體

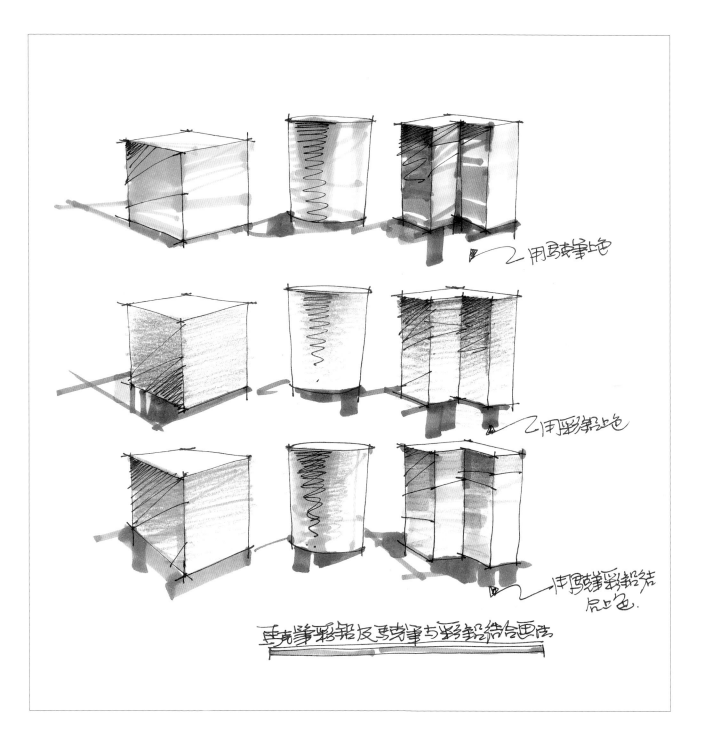

用馬克筆上色

用彩鉛上色

用馬克筆彩鉛結合上色.

馬克筆彩鉛及馬克筆与彩鉛結合畫法

練習這些形體其目的是要把顏色真正上到形體上,練習表現形體的結實感,但不要畫得太死板

基礎形體的組合練習

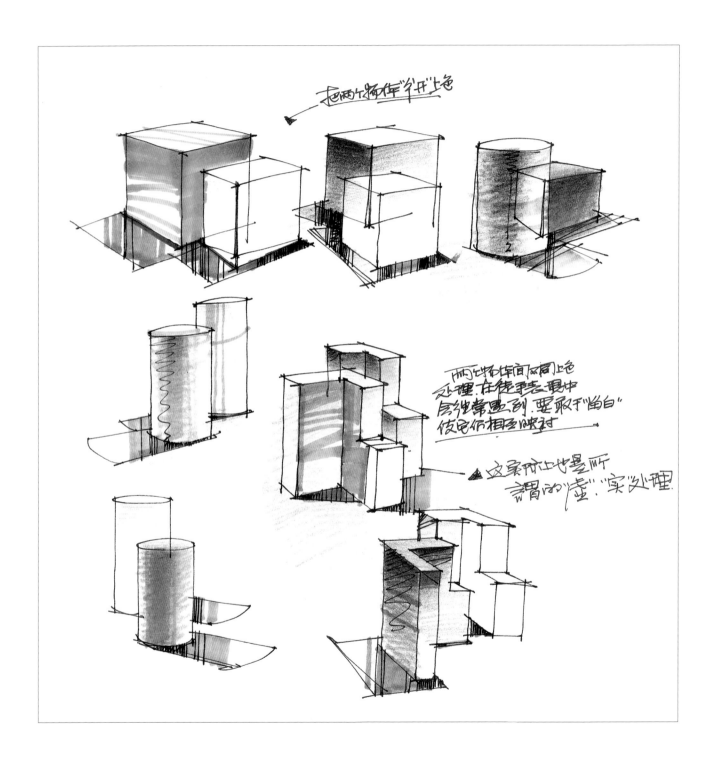

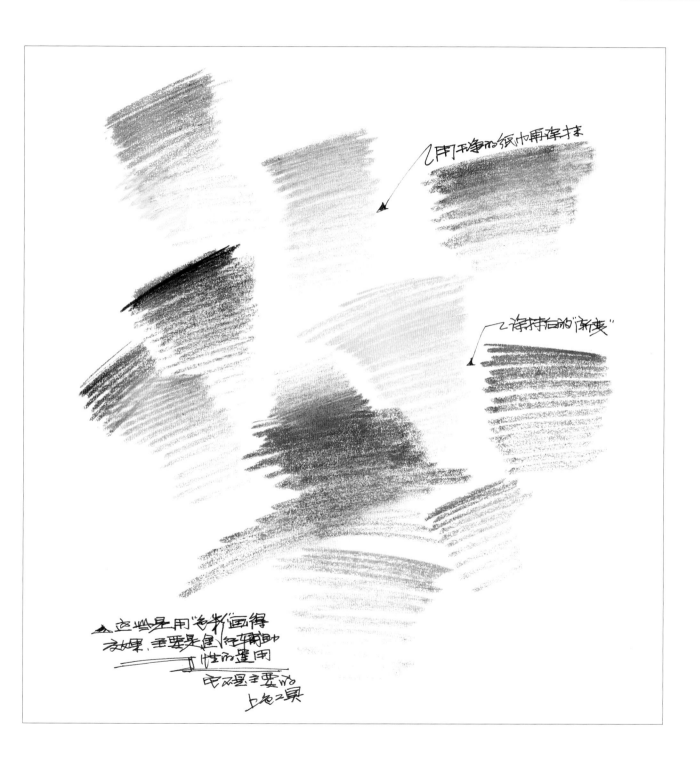

色粉筆雖然在表現圖中用的不多，但運用恰當，可增色不少

二、用你手中的工具開始上色

當你已經比較熟悉手中的工具性能之後，便可以嘗試給具體的"陳設"上色了。

作為徒手表現的用色，其實是在短時間內表現物體的形體特徵和色彩特徵，不必要過多地進行刻畫，上色時最重要的是保持輕鬆自然的心態，不必拘謹，但也要有約束。這種約束即是受具體形體的約束，色彩是為形體服務的，因此說"色彩應該上在形體上，不應該上在紙上"，應該讓色彩具有說服力和表現力，通過色彩的表現，讓形體真正地在畫面"凸顯"出來。

我們在上色時應該注意以下幾點：

1.用筆要隨形體的結構，這樣才能夠充分地表現出形體感；

2.用筆用色要概括，要有整體上色概念，筆觸的"走向"應該統一，特別是用麥克筆上色，應該注意筆觸間的排列和秩序，以體現筆觸本身的美感，不可畫得零亂無序；

3.把形體的顏色不要畫得太"滿"， 特別是形體之間的用色，也要有主次和區別，要敢於"留白"，色塊也要注意有大致的過渡走向，以避免色彩的呆板和沉悶；

4.用色不可雜亂，要用最少的顏色畫出最豐富的感覺。 同時用色不可"火氣"，要"溫和"，要有整體的 "色調"概念，中性色和灰色是畫面的靈魂；

5.畫面不可太灰，要有虛實和黑、白、灰的關係，黑色和白色是"金"，很能出效果，要會用和慎用。

以下這些陳設都是用麥克筆和彩鉛上色，表現手法較為簡練，要用心去領悟，特別是色彩與筆觸的運用十分重要，在以後的學習和訓練中可以作為參照。

休閒椅的上色法

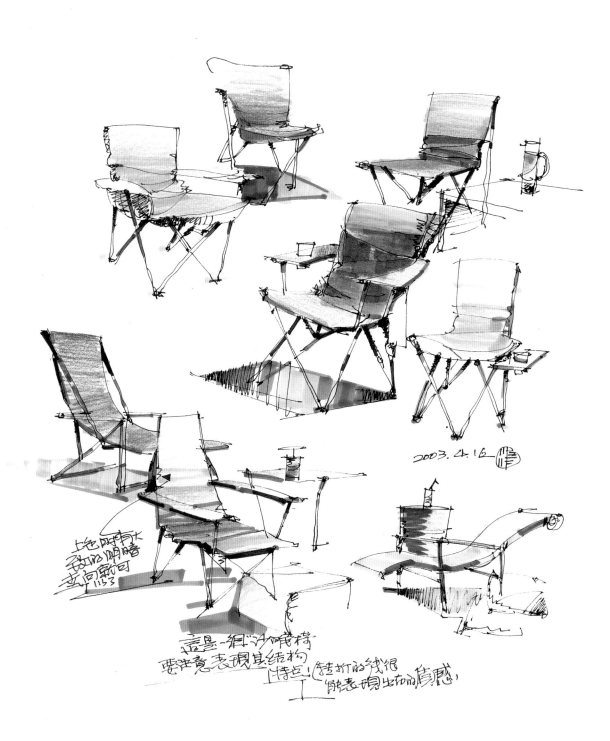

2003.4.16

休閒椅用料是布料，上色要輕鬆，注意"留白"

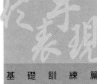

以下這些椅子大多是皮革和高檔布料

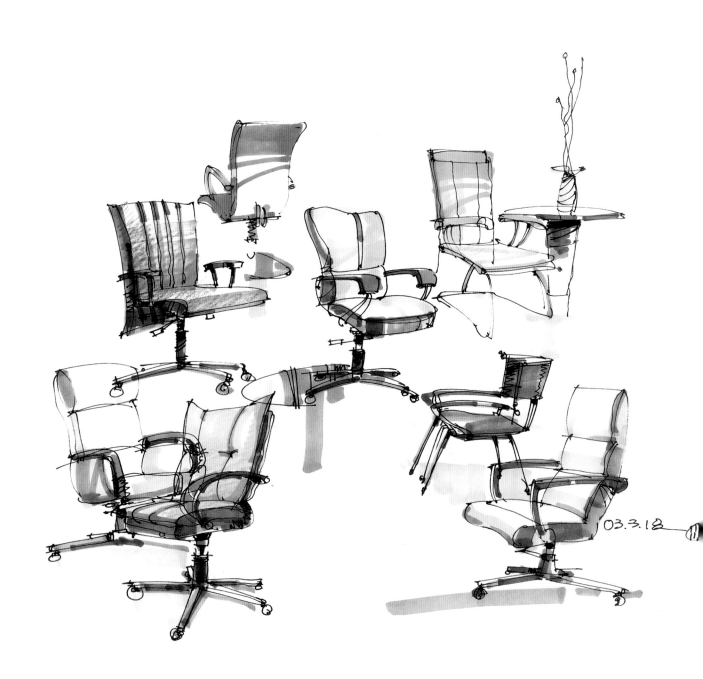

03.3.12

這些椅子是用麥克筆、彩鉛上色，要首先表現出它的質感，注意不要把顏色畫得太滿了

給沙發上色也要注意其質感的表達

2003.5.12

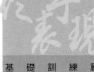

要注意其質感的表達

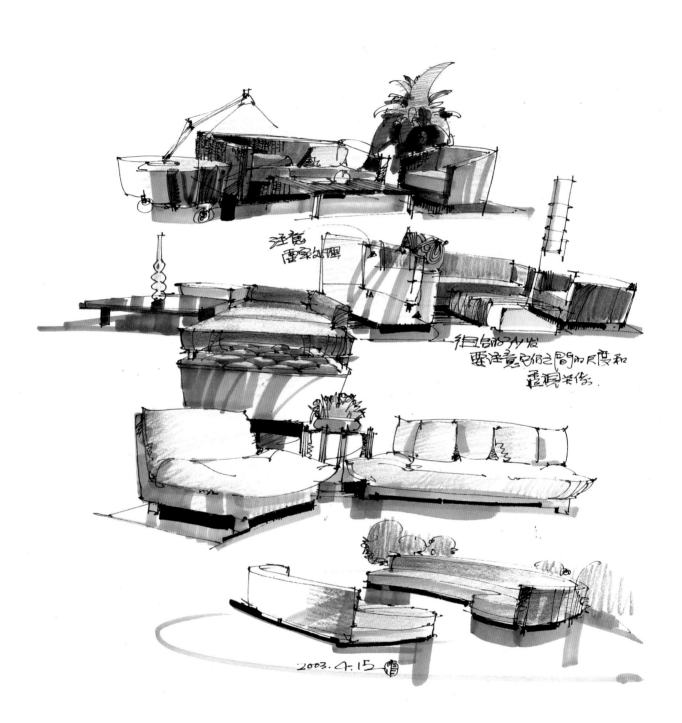

注意
層次处理

組合的沙发
要注意它仍之間的尺度和
透视关係

2003. 4. 15

沙發的顏色運用還要講究筆觸的走向，要"隨形賦彩"，以強調結構

茶几上了顏色就有了份量

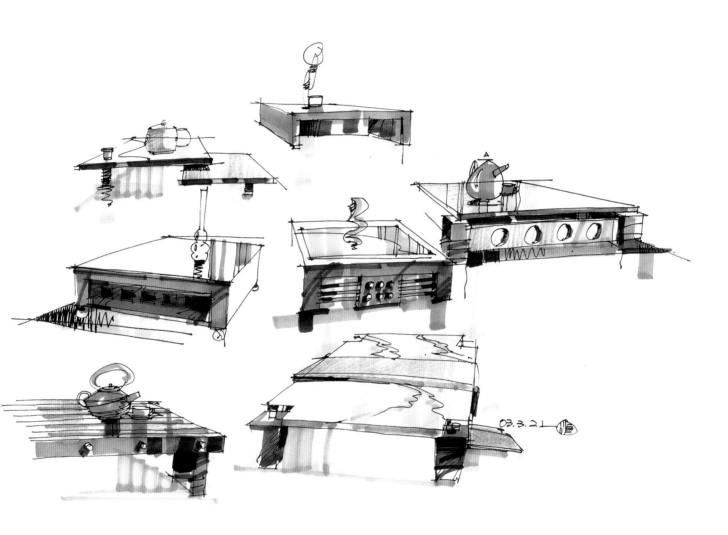

03.3.21

字畫要有內容，表現時不必畫的拘束

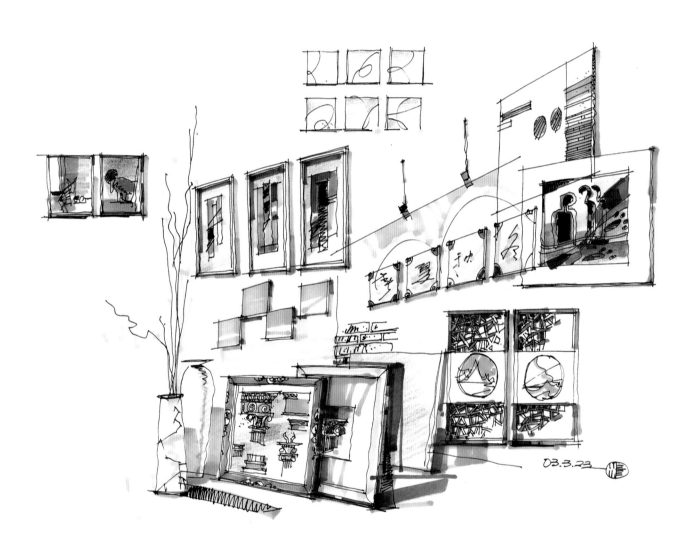

03.3.23

台燈的色彩較為單一，只是燈罩和燈座色彩不同

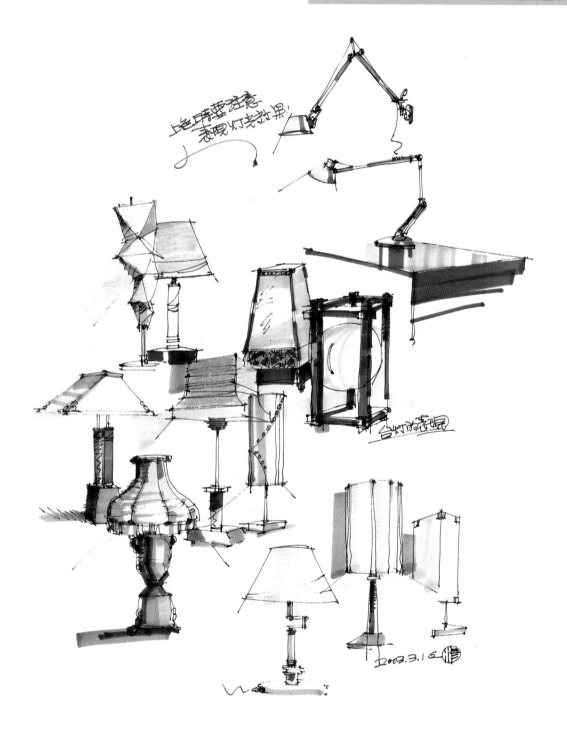

要根據檯燈的款式和風格去上色，用色宜清雅勿濃重，特別是燈罩，要表現其透明感、光感

這些地燈的裝飾性很強，造型也很別緻，上色宜淡雅、亮麗

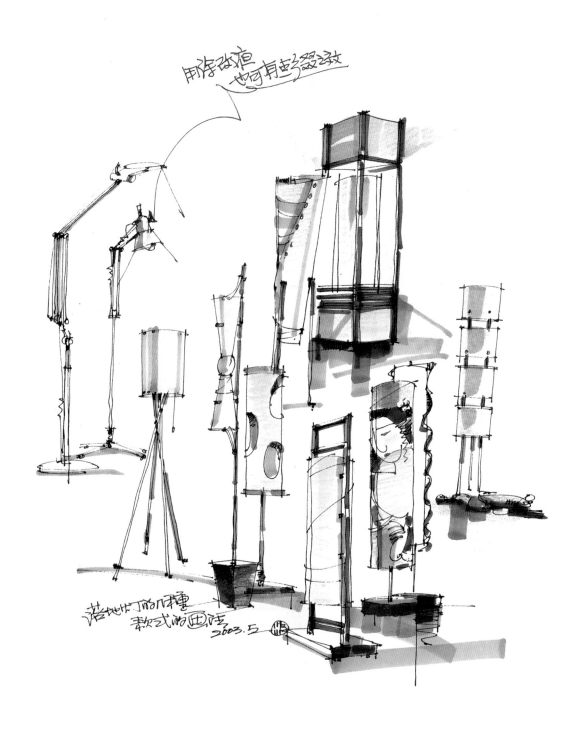

注意吊燈的金屬和玻璃外罩的質感表現

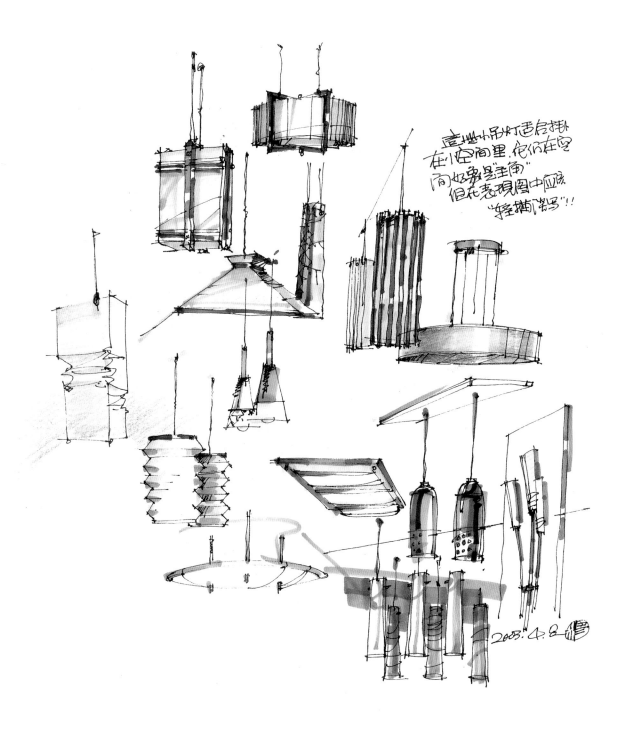

吊燈不必著重表現，但形狀很重要，上色也不可太重，它在表現圖中是重要的"配角"，應在"輕描淡寫"中見風朵

瞭解陶瓷的色彩特徵就很容易去表現

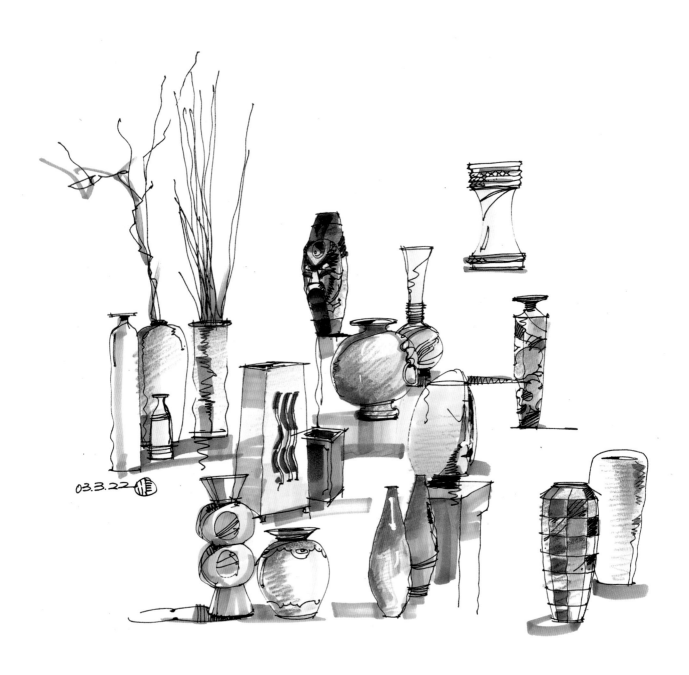

03.3.22

槁它們！色彩簡單就好，但要表現出它們的形體飽滿的特徵

要在生活中去觀察和收集一些陶藝的式樣

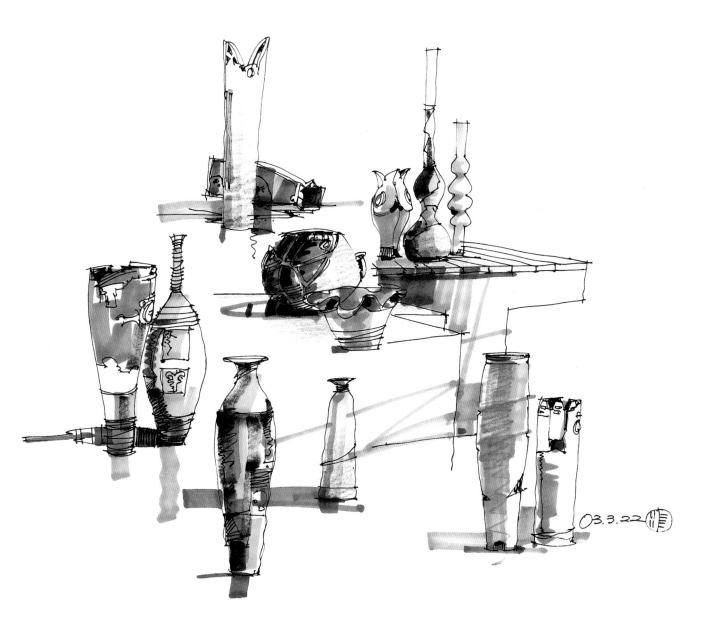

對於它們表面的一些圖案和工藝效果也做大致的描繪，以突出它自身的主題

有些小擺設可用色鮮亮一些

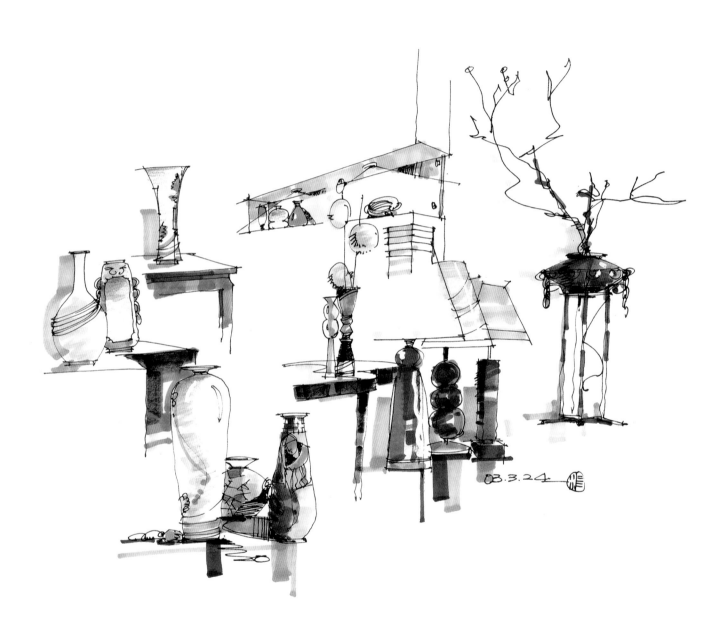

如果器皿表面光潔，則可點綴高光，表現質感

植物是自然中的 "生靈"

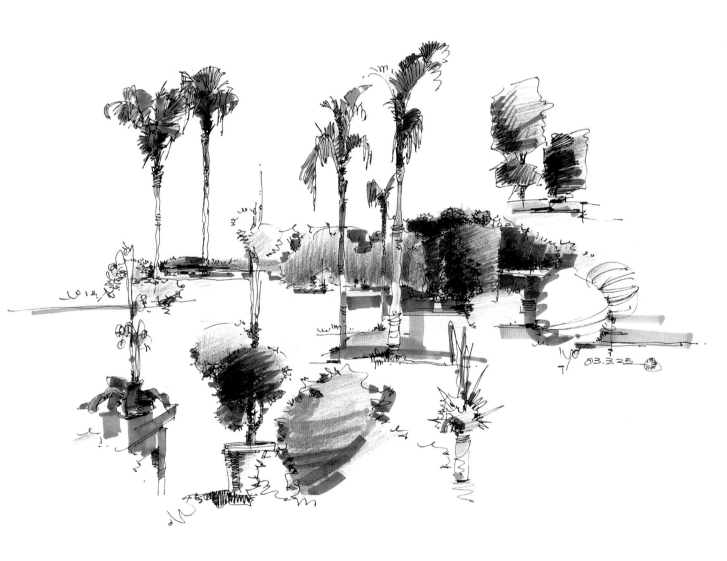

給床上色時，多運用以色襯托燈光這一技巧

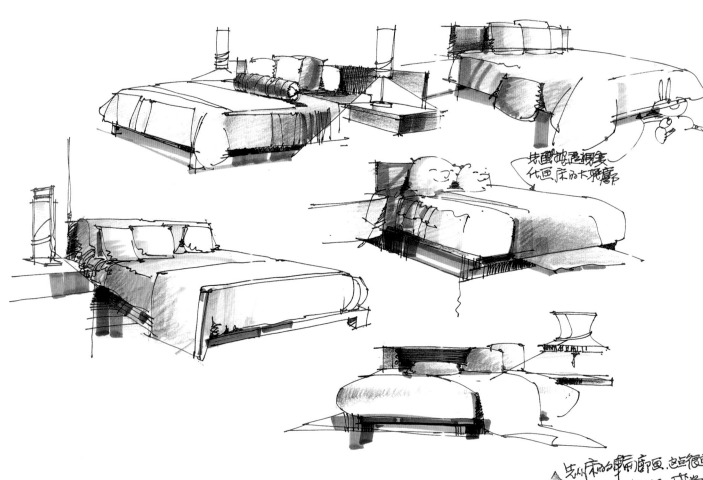

先畫地毯調重 代畫床的大死套

先從床的輪廓畫，但也很重 要表現它/踏踏的感覺

床的色彩不要復雜，而且要概括 祇是枕頭用比較亮的色彩即可

這些家電的外形會變得很快,要隨時改變畫法

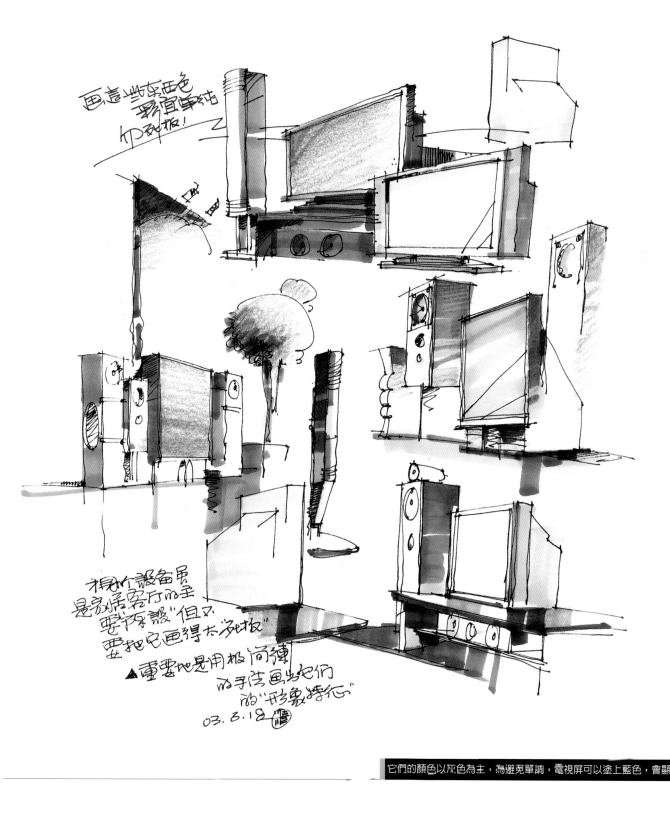

它們的顏色以灰色為主,為避免單調,電視屏可以塗上藍色,會顯得鮮亮些

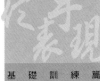

這些桌椅的顏色都相互襯托得十分鮮明

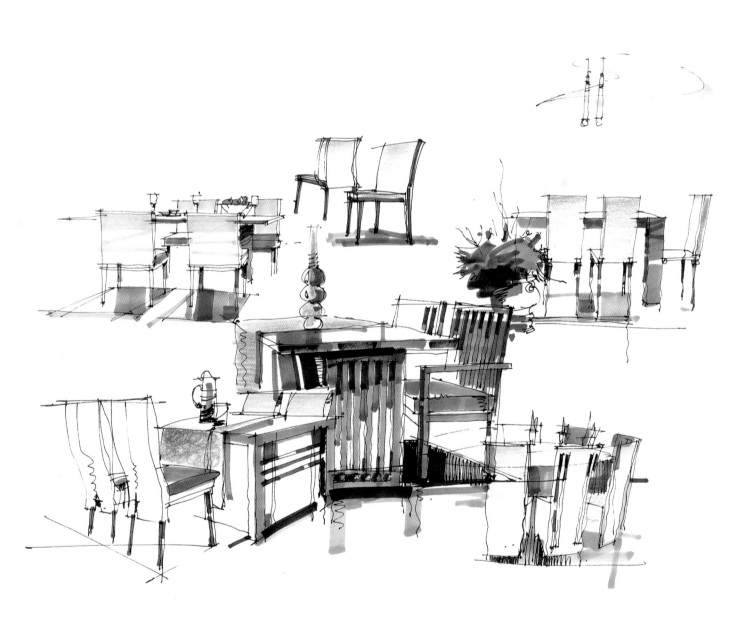

宜把桌子畫深色點好，以章门的背光面的表現，一般為深木色，椅子上色則要相對淺一些，甚至還可以"留白"

給潔具上顏色要 "清淡"，用筆要輕快

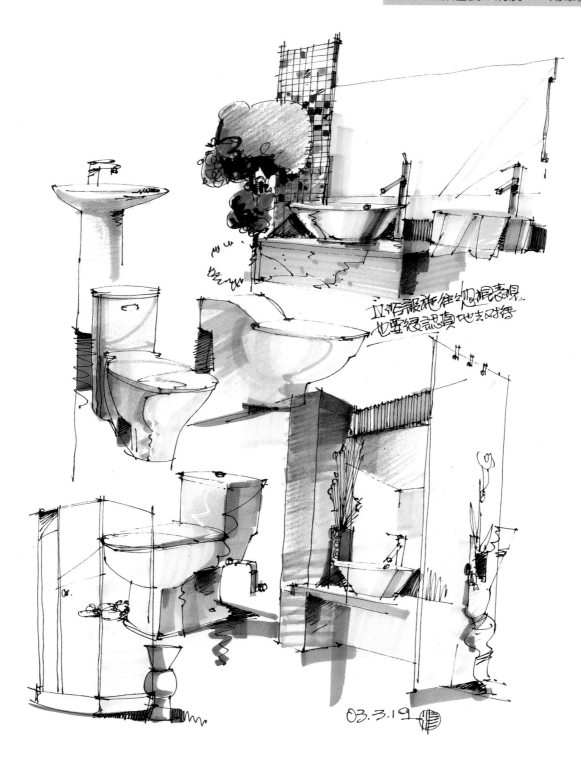

立你最特作地視表現
也要認真地去對待

03.3.19

三、關於對 "陳設" 的練習和運用

　　徒手表現圖的基礎是線條、透視以及形體的表現，因而，先要過線條和透視關，繼而方可再進行完整的表現圖練習，其中要會熟練地畫一些單體 "陳設"，大家可以先按照以上方法，從畫一些單體的陳設入手，再試著對同樣的陳設進行不同角度，不同透視的表現，直到熟練為止。單體的陳設的表現方式是線條，用線來準確的表現陳設的造型是基礎、是關鍵。在熟悉和了解一些單體的陳設表現後，再將它們組合起來表現，組合表現 "陳設" 時，特別要注意單體陳設之間的關係。如尺度關係、透視關係、相互之間的 "虛實" 關係，還要有場地或環境概念，以便今後很準確、很熟練地把它們放到你要表現的設計空間裡去。

　　在練習的時候先不必給它們上顏色，到了用線表現熟練和準確時再練習上顏色。顏色對於陳設在徒手表現圖裡來講只是補充作用，因為陳設不是設計和表現的主體，但並非不認真對待，要在 "輕描淡寫" 中見神采。給 "陳設" 上顏色的目的是借以表現它的明暗關係以及它們之間的 "虛實" 關係，顏色宜輕勿重，以避免 "喧賓奪主"。

　　本章節用了較大的篇幅重點列舉了室內設計徒手表現圖中的一些常用陳設的圖例，並對它們的一些基本畫法作了介紹，旨在表明陳設在室內設計徒手表現圖中的重要性。需要說明的是，這些陳設的畫法和表現也只是一般性的常規畫法，在這裡只是起到一般技術性的提示和引導作用，隨著時間的推移，室內產品會不斷的更新，這是毫無疑問的，所以要求可以隨時改變畫法和不斷更新式樣，並且通過積累在腦子裡形成一個 "陳設庫" 或不斷更新 "陳設庫"，便於以後十分熟練地搬出來運用。

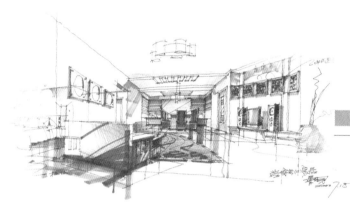

第三章　徒手表現篇

Chapter of Sketch Application

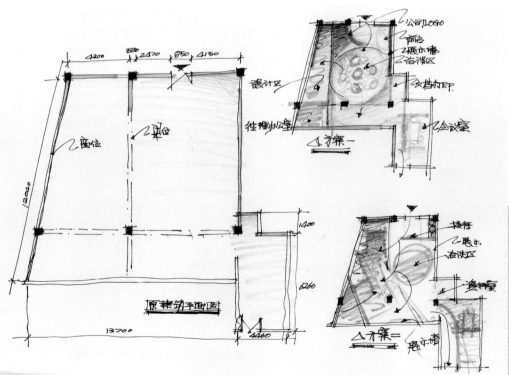

經過了一段長期的基礎訓練之後就可以重點地開始大量的徒手表現了。

室內設計的徒手表現圖依附於平面佈置圖而存在，並具有它的表現意義。平面佈置是室內設計師進行圖面操作的第一步，也是至關重要的一步，它猶如一部交響樂章的"總譜"，有了它樂隊方可以完成音樂的演奏，繼而才產生聽覺藝術，讓聽者產生音樂空間的聯想和共鳴。徒手表現的任務即是把這種二維的"總譜"轉換成三維空間，讓視覺徹底感受。

第一節　設計從空間開始

在科技發展和信息交叉的今天，人們期待著設計師們用美的尺度重新打造一個空間環境，用設計來改變原有空間的局限和性質，使設計最大限度地融合和改善社會的人際關係，空間與人的關係。空間的設計也是為了創造一個更合乎人的使用行為、心理行為、審美需求的環境，繼而再試圖進入一個能滿足於人精神需求的層次。因此，空間設計則需要設計師對需求方從人文需求、使用功能、現有建築條件等方面進行全面地瞭解和分析，繼而才能進行一系列有效的設計活動。在這一活動過程中，設計將會面臨許多的空間推敲或思維選擇，其實設計的過程即是推敲和選擇的過程，最後以達到確定的目的。

以下是對一個設計諮詢公司進行的空間設計。

對方現有條件和要求：

1. 建築面積約 190m^2，某大廈五樓，地處商業繁華區；

2. 廣告設計公司，員工20人；

3. 要求功能齊備，並體現公司行業特點，空間通透、簡潔。

選擇了圖中的第二個方案,並將它細化:

1. 在滿足主要功能的同時,注重"共享空間"處理,並讓顧客成為主體;
2. 突出廣告公司的空間特徵,強調展示性;
3. 突出行業特點,讓空間最大限度地"靈動"起來。

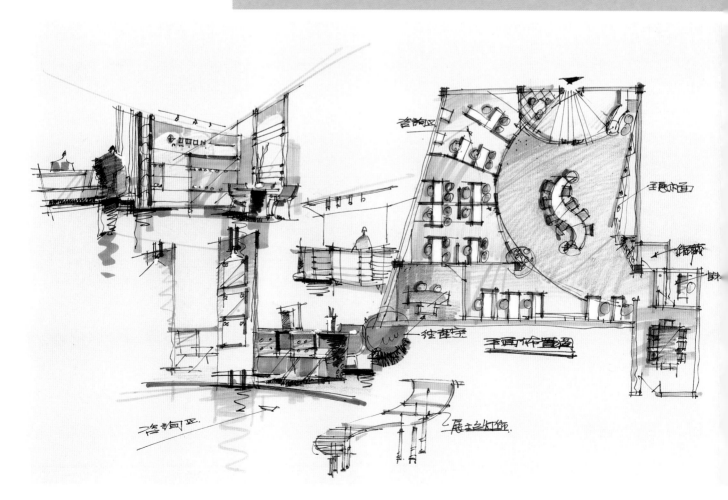

這是用新聞紙畫的第二個方案的大廳徒
手表現圖，充分利用了紙張的自然色
調，請注意畫面的"虛實"處理

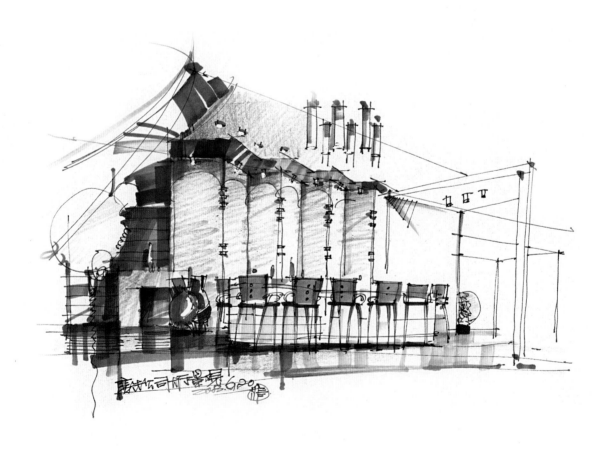

以下是一個西餐廳的設計和表現：

1．裝飾定位在“自然樸實、略帶古典”的風格上；

2．力圖強調人與自然環境的關係。

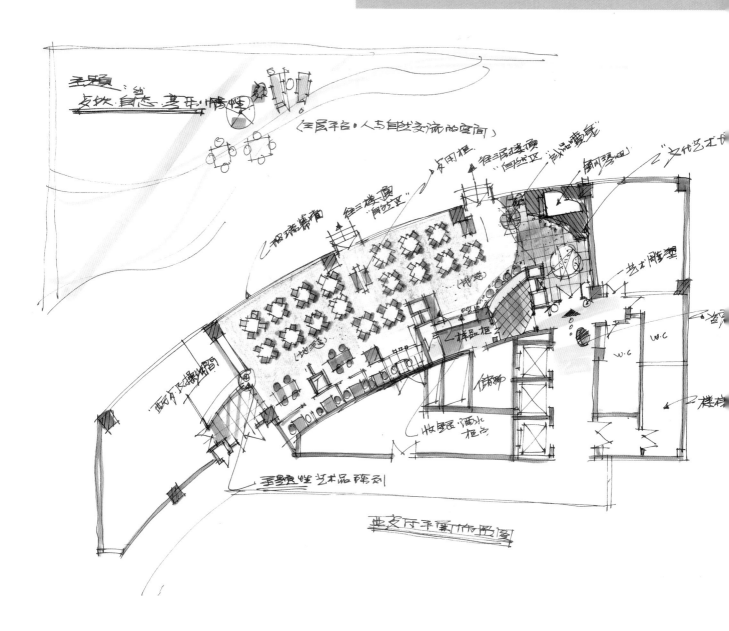

■西餐廳徒手表現之一

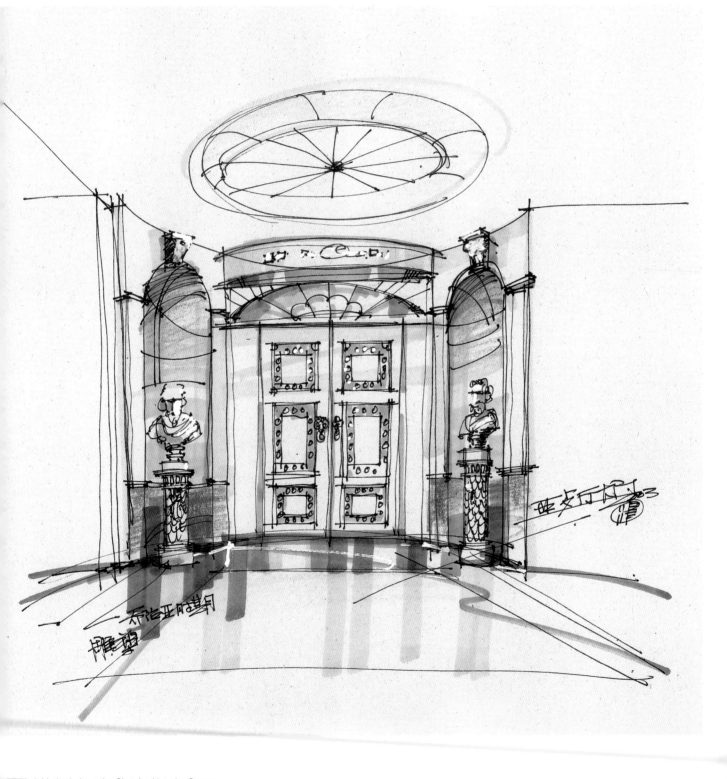

■西餐廳徒手表現之二

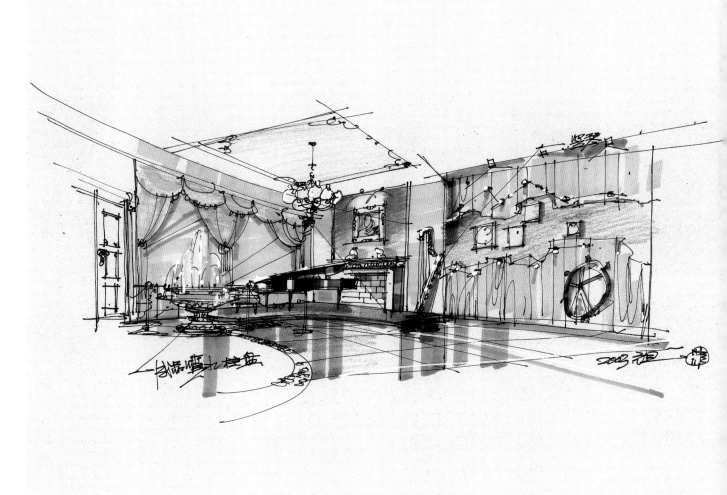

■西餐廳徒手表現之三

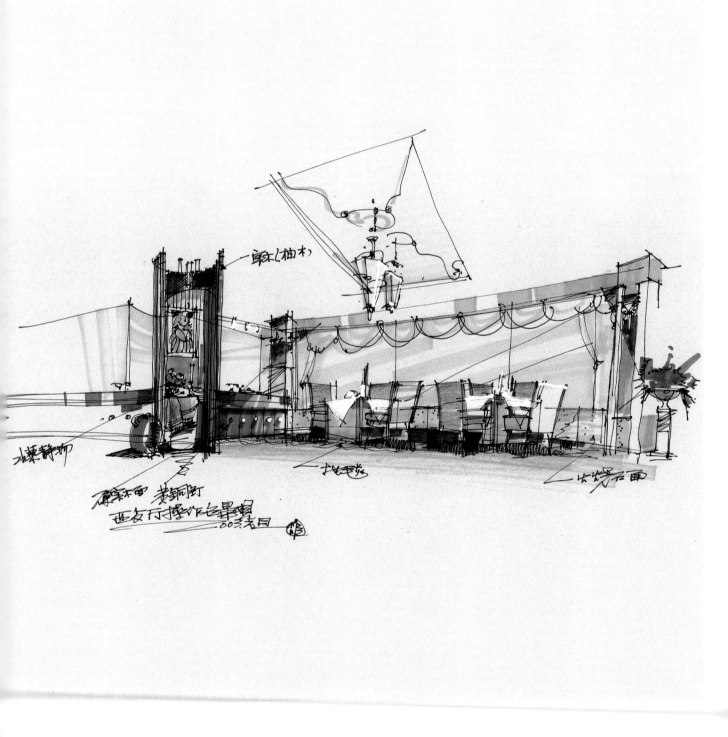

下圖是一個家居空間的設計：

設計要求：
 1．主人房
 2．小孩房
 3．書房

設計難點：

　　原建築客廳空間不夠，
而且通道太多，使客廳空間
極其不穩定。因此，大膽打
破原有空間限制，用移動牆
體、拆除牆體的手法，完全
改變原有空間的限定，使空
間發生了本質的變化與改觀
（見平面佈置圖），繼而再進
行徒手表現。

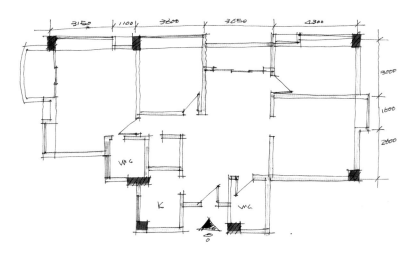

原建築平面圖

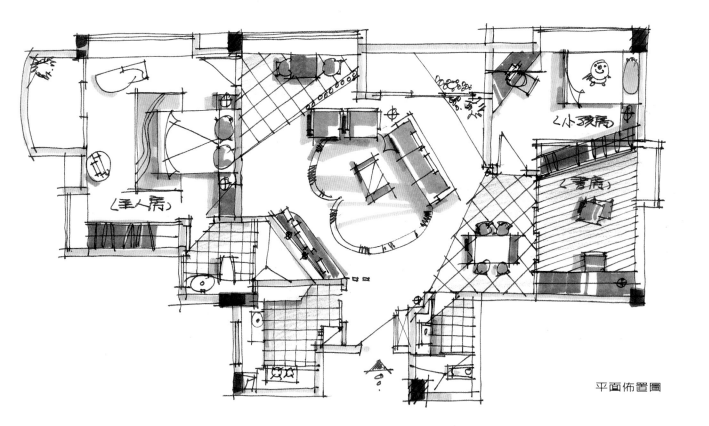

平面佈置圖

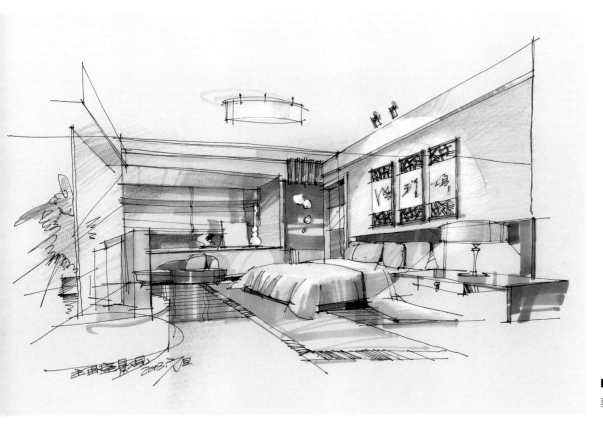

■主人房的徒手
表現

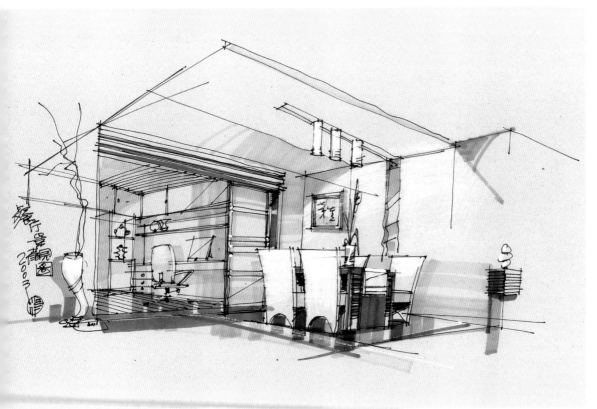

■餐廳的徒手表
現

第二節　空間透視

　　有了空間的平面佈置圖之後,就可以開始進行徒手表現。表現時除了對空間界面的處理要做到心中有數之外,其中最重要的環節就是空間透視的把握和運用了。透視的原理比較容易理解,但運用起來還是有一定的難度,主要反應在透視運用的熟練與否,透視運用的準確性和正確性,圖面的空間透視"構架"是否有美感、有"架勢",是否通過透視加強表現了空間的設計主題和內涵。

　　透視是人們在觀察物體時所產生的視覺變化現象,其表現為以下特點:

　　1.等高物體距離人的視點愈近則感覺愈高,反之則愈低;

　　2.等距間的物體距離與人的視點愈近則感覺愈疏,反之則愈密;

　　3.等體量的物體距離人的視點愈近則感覺愈大,反之則愈小;

　　4.物體有規律的擺放後,物體上的平行直線與視點會產生夾角並消失於一點;

　　5.消失點愈低物體則感覺愈高大,反之則愈矮小。

　　作為室內設計的徒手表現圖,一般能夠熟練地掌握兩種透視方法已經足夠,即一點透視和兩點透視,在特殊情況下也要會使用三點透視,如建築表現圖、軸測圖等。一點透視和兩點透視圖是必須掌握的兩種常用透視,也是應用最多的兩種透視,下面對這兩種透視分別作簡略的介紹。

一、一點透視

　　一點透視也叫平行透視,它的運用範圍較為普遍,因為祇有一個消失點,相對比較容易把握,作為剛開始畫表現圖從一點透視入手是一個比較好的辦法。一點透視有較強的縱深感,很適合用於表現莊重、對稱的設計主體。

圖一中的A、B、C、D可以假設為一建築室內的面牆,A～B為5米長,A～C為3米高,為了表現它的室內空間,先畫出EL視平線,此線的高度可以根據感覺任意設定,圖中設的EL視平線高度約0.8米高。圖中的VP點為透視線的滅點,也可任意設定,再將A、B、C、D四點用輔助線延長相交於VP點上。M點是為量定A～a點的進深而設,也可以任意選定,再從M點延伸輔助線到A～B段上,並與1、2、3、4的各尺度分段相連接,即得出對面牆體的空間漸深。

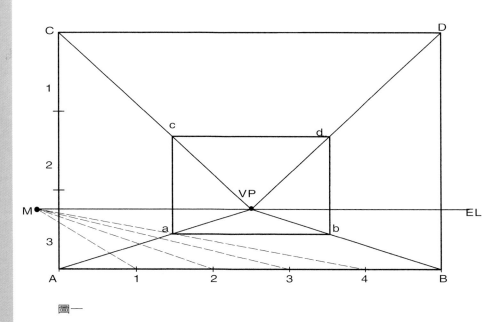

圖一

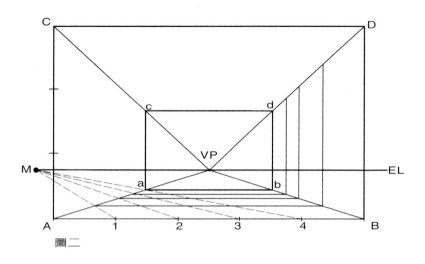

圖二

圖二中的 A～a 線段上，有 M 點的
輔助線的明顯相交，可以從相交點
平行畫出直線來連接 B～b 線，並
向上垂直延伸到 D～d 線段。

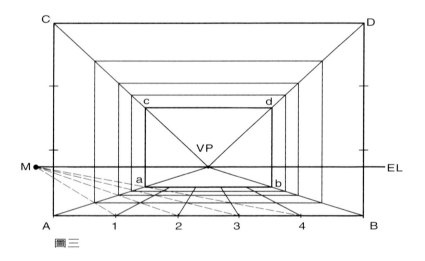

圖三

圖三中再繼續依次畫直線圍合到 A
～a 線上，再由 1、2、3、4 點分
別畫出直線與 VP 滅點相交，此時
空間已有了深度感。

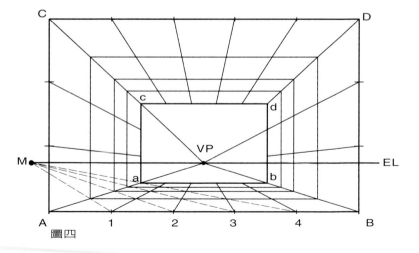

圖四

圖四中的左右及頂面分別按長度和
高度的尺度分段點畫直線相交於
VP 滅點，這樣一個準確的三維空
間已經完全表現出來了。

二、兩點透視

兩點透視也叫成角透視，它的運用範圍較為普遍，因為只有兩個消失點，運用起來相對比較難掌握些。但兩點透視能夠使圖面靈活並富於變化，特別適合表現較為豐富和複雜的場景，兩點透視比一點透視從構圖上會多一分美感，以後會經常運用。

圖五是在一點透視的基礎上做的兩點透視。

圖中的C～D1透視線可以根據需要和感覺隨意畫出，並自然相交於EL視平線的VP2滅點上，圖中的A～B1透視線則又有約束地相交於VP2點上，繼而再將C～d1線和A～b1線也相交於EL視平線的VP2點上，並自然連接B1～D1線和b1～d1線。

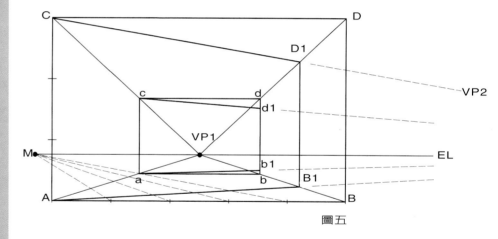

圖五

圖六中的A～B1線的尺度分格定位按A～B線的尺度分格，也畫直線相交於VP1交點上。

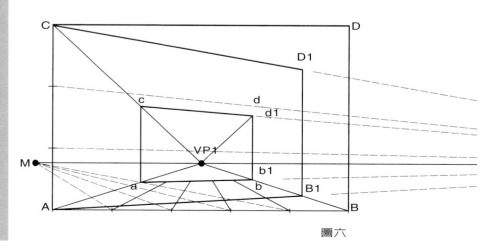

圖六

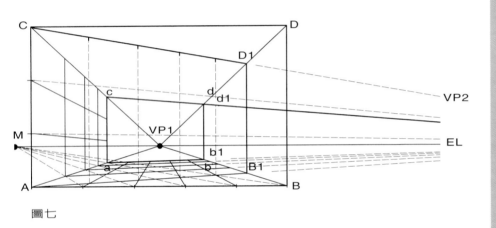

圖七

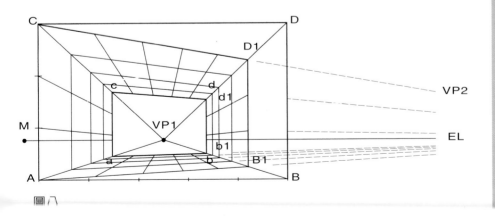

圖八

圖七中的 A～C 線從尺度分格點畫
兩條輔助線相交於VP2交點上，以
便找出B1～D1 線的尺度分格點，
再從A～B1線的尺度分格定位點畫
輔助線垂直延伸到C～D1透視線，
以便找出C～D1透視。

圖八中的相交VP1點的透視線按圖
7中找出的尺度分格定位點相繼畫
出，然後依次畫出直線圍合於左右
及頂面，這樣一個兩點透視空間已
經完成。

第三節　空間透視的把握和運用

　　透視是一種表現三維空間的製圖方法，它有比較嚴格的科學性，但決不等於死板地去運用，也並非是掌握了透視的方法就可以畫出得體的空間表現圖，它有較為靈活的一面，只有在理解和領會的基礎上再去運用，才能夠真正地達到掌握透視的目的。

一、培養空間透視感覺

　　室內空間徒手表現是脫離了以尺為主要輔助工具的一種作圖方法，有時為了快速地表現場景，甚至於拋開了鉛筆，直接用鋼筆畫線條，並且有客觀存在的空間表現對象，這就要求設計師有十分敏銳的空間感悟能力，以及表現空間範圍的控制能力。如果客觀地運用了透視原理，並且做了精確的描述，並不等於表現了對象的空間精神和內涵，這雖然與設計相關，但也是因為缺乏對空間透視進行"美的構架"，這種"美的構架"很大程度上是表現在所展示空間的"氣勢"上。

　　要畫好一張徒手表現圖，首先要"搭建"好一個具有"美的構架"的空間，猶如攝影師一樣，要很好地去表現對象，首先要給予對象一個完美的存在空間，繼而也就會去經營表現的角度與構圖。

　　要畫好室內空間徒手表現，要求設計師經常不斷地培養自己對空間感受能力，這種感受能力也可以理解為一種對"場景"的領悟能力和想象能力，這些能力並非憑空可得，需要到生活中去，到實踐中去，更重要的是到設計中去，做到"眼勤"、"腦勤"和"手勤"，注意留意、觀察、思考和總結，特別是要做到"手勤"，經常畫一些設計小草圖是達到"手勤"的一種好辦法。

　　1. 通過經常畫小草圖以訓練自己的構圖能力，培養對空間的"構架"能力，提高對空間表現的"迅速反應"能力。要明白，即使有了很好的設計和造型基礎，如果沒有表現出空間的"美的構架"也不能畫出一張理想的徒手表現圖；

　　2. 通過經常畫小草圖以提高對空間的設計和整體把握能力，也可以達到纍積和充實自己"素材庫"的目的，使快速表現時不空洞，有內容；

　　3. 經常畫小草圖還可以提高處理畫面的能力。一張表現圖存在著"虛實"、"主次"關係，如同一篇文章一樣，有它的主題　；也像講話一樣，有需要表達的主要意思。其他只是在為烘托主題和意思服務，一張徒手表現圖應該有它的"關注點"，這種關注點就是主題，切不可面面俱到，或者本末倒置，這樣只會是平淡無味，都畫到了，就等於什麼也沒有畫。

　　對於設計主題要去重點刻畫，要讓畫面精彩並有亮點。

　　4. 經常畫小草圖還可以提高自己的表現技巧，加強表現畫面的能力，並在總結的過程中不斷完善自己的表現"語言"和表現風格，美化自己的表現個性。

　　多畫以下的草圖練習，其目的是為以後的徒手表現打下堅實的透視運用基礎。

■結合透視來訓練"架構"空間，經常練習一些小空間透視，以培養自己對空間的感受和對架構空間的快速表現能力，不斷堅持必有收穫

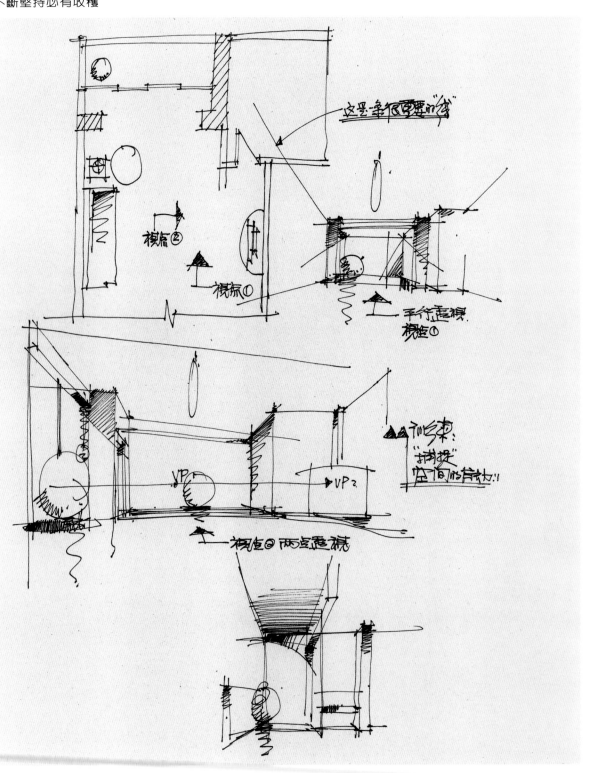

■這是純粹的"架構"空間的草圖練習

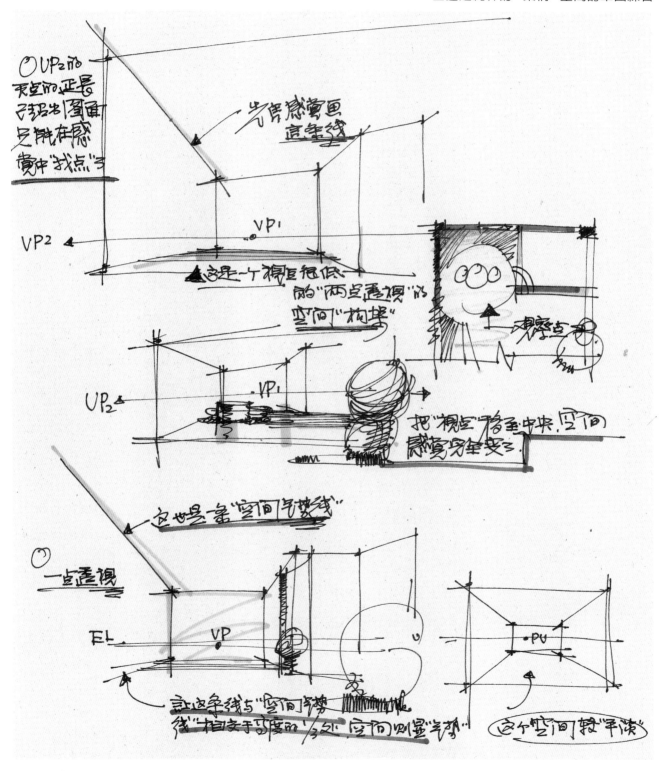

■隨意放一些形體在空間裡面是為了培養一種對形體的組合能力，這階段的形體沒有明確性，是什麼"陳設"無關緊要，有尺度的大小和遠近關係就可以了，這樣也可以訓練構圖及對畫面的處理能力

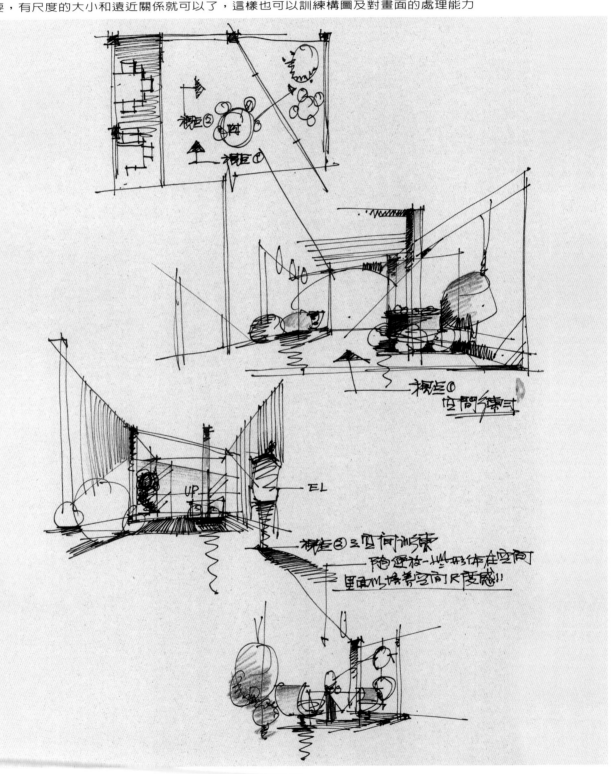

■慢慢地你會逐步加深對空間的理解，對形體的尺度及環境的氛圍也會有所體會

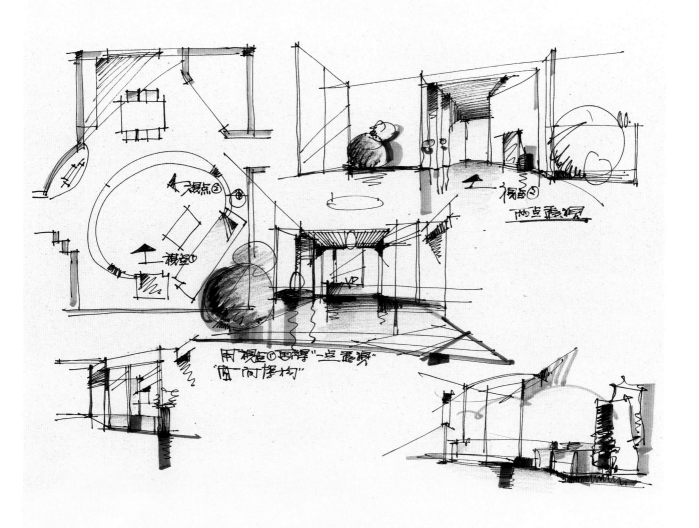

■大空間的"架構"練習

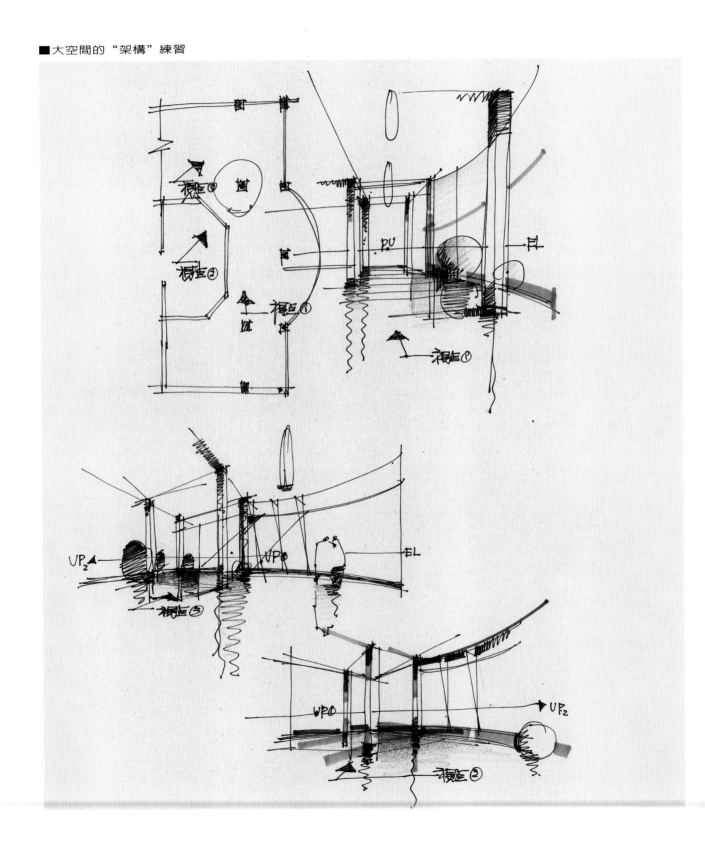

■要注意這些大致的形體在空間裡的尺度感

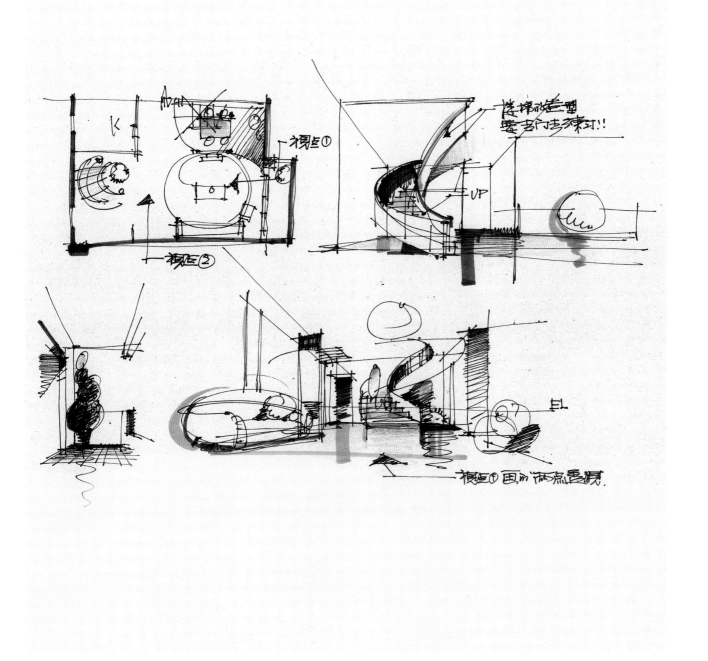

■大空間要"架構"出大氣勢

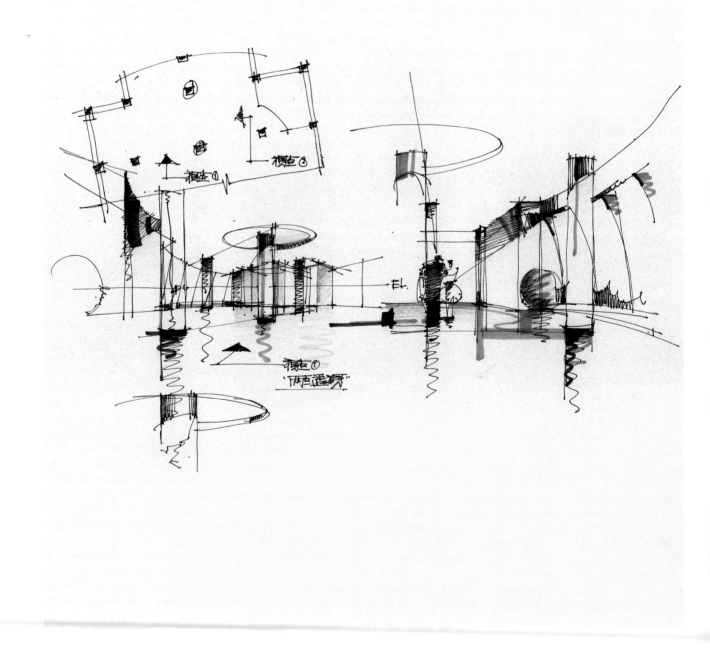

■隨意畫出的空間練習

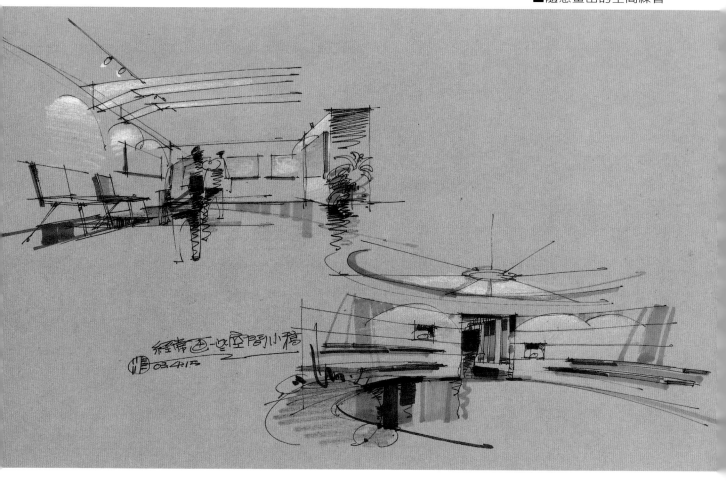

經緯圖-空間小稿
03.4.13

■畫這些空間"架構"要隨意，不能有細節概念

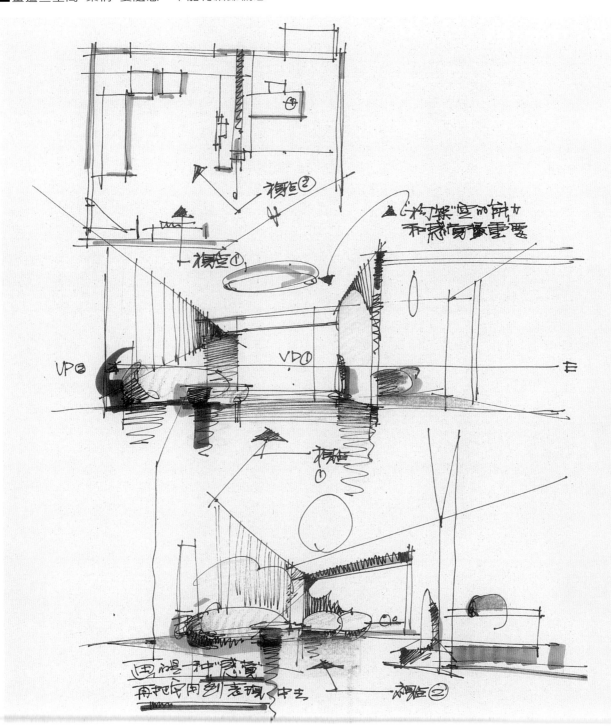

　　從以上的空間訓練中可以看到，透視的VP點幾乎定在常人視覺點以下，即在總高度約1/3以下處，這樣才可以表現空間的一種比較具有美感的視覺效果，但這僅僅是徒手表現經常採用的一種空間透視感覺，或者是一種習慣的空間感覺表現，大體的來講，透視VP點宜定得低一些，而不宜定高，在實際中是可以逐步體會到這種感覺的。

　　或許你還不太習慣這些練習，或者還沒有找到空間感覺，但它對你很重要，慢慢你就會通過這種練習享受到一種快樂，並且會感受到它的魅力所在。

　　二、把陳設"搬"進空間

　　徒手表現首先要"架構"好空間，就好像裝修一樣，首先要有房子，"架構"空間就像是在造房子，繼而再進行裝修和擺設。

　　前面練習的意義也並非僅僅是在"造房子"，重要的是要如何展示房子內部空間的美感，訓練一種徒手表現時的瞬間空間捕捉能力，正確的空間表達能力，具備了這種能力之後，方可進行全面細緻地空間表現。這裡講的全面細緻即是空間界面的處理、空間陳設的擺放、圖面的主題表現以及虛實關係的處理，其中空間陳設的擺放是比較重要的環節，不可忽視。

　　初次畫徒手表現往往是把一些陳設畫得太大，或者是畫得太小，或者是放在空間裡感覺很彆扭，這是因為沒有正確的空間尺度概念，沒有掌握好它們與空間的尺度比，以及它們之間的尺度比，再則，也是將它們沒有按照空間的透視關係來擺放，要正確地將陳設"搬"到空間裡去，必須注意以下幾個環節。

　　1．要把握好"陳設"處在空間中的正確位置和與空間環境的透視關係，使之可以"穩定"地放在它自己的位置上。如果開始不是很熟練，可以在平面和空間透視中畫一些主要"陳設"的擺放"定位線"作為輔助，以便讓它們準確地落在自己的位置上，以後可以慢慢地擺脫這種方法，但心中必須要有這種定位的概念存在；

　　2．要把握好它們處在空間中的正確尺度和與環境的體量關係。要有尺度概念，這種概念是一種"尺度比"，比如，知道了牆體的高度和沙發的高度，再將它們按尺度相互參照或比較，即可以畫出正確的體量關係來；

　　3．還要有選擇地表現它們的風格和款式，使之與整個空間的裝飾相互協調。作為徒手表現，要對一些常用的陳設的款式做到心中有數，並可以信手拈來，要不斷地搜集一些新的陳設資料，以便運用。

　　下面我們再通過一些練習來將"陳設"放到空間裡面去。

■ "陳設"的擺放位置要根據平面來定,圖中的所謂"定位線"是一種輔助的方法,目的是要擺放準確

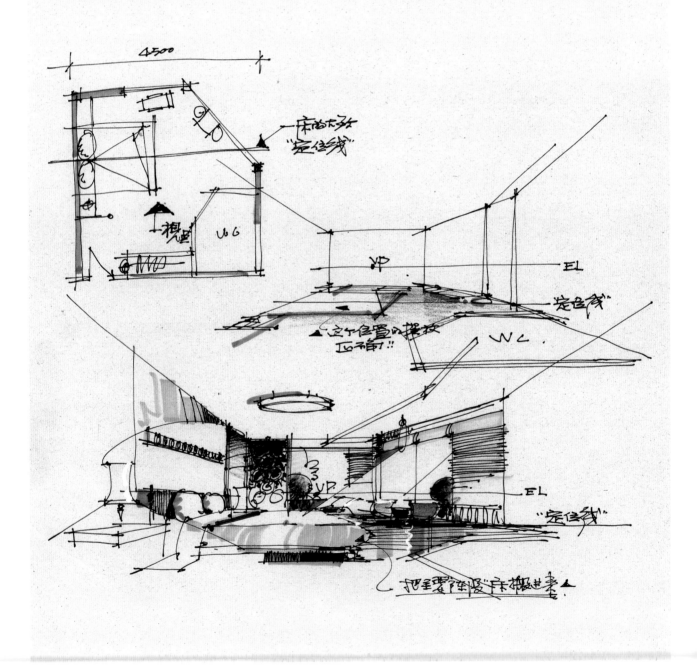

■熟練地畫好"陳設"是關鍵,所以要經常地訓練一些它的畫法。對於擺放的位置先要依靠"定位線",熟練以後可以慢慢地擺脫這種方法。這是一個家居的客廳,主要"陳設"是沙發和電視,擺放後還要注意整個空間感覺

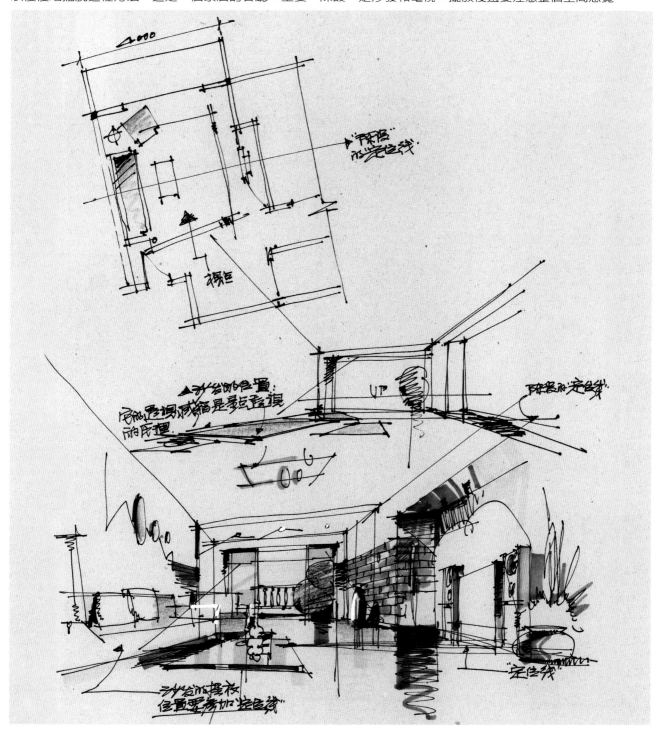

■這是一個會議室的空間表現草圖，主要陳設是辦公桌，重要的是先將它們當一個整體來畫

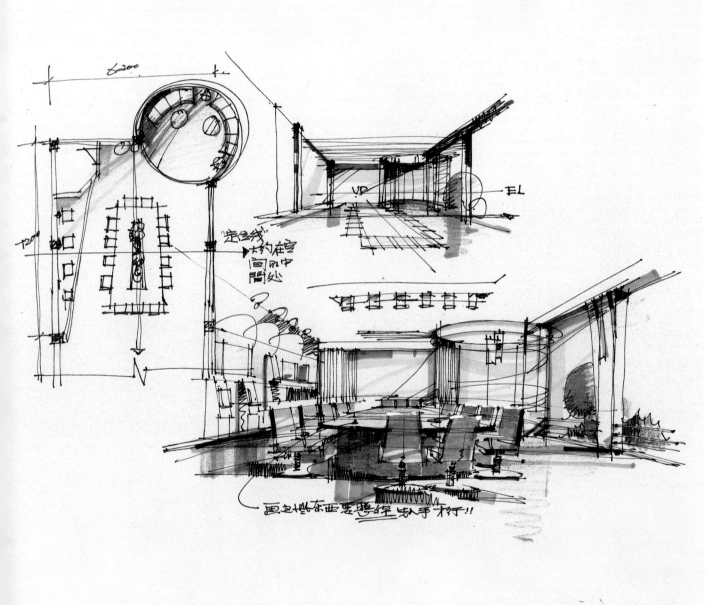

■ 這是一個諮詢公司大廳主要陳設的擺放

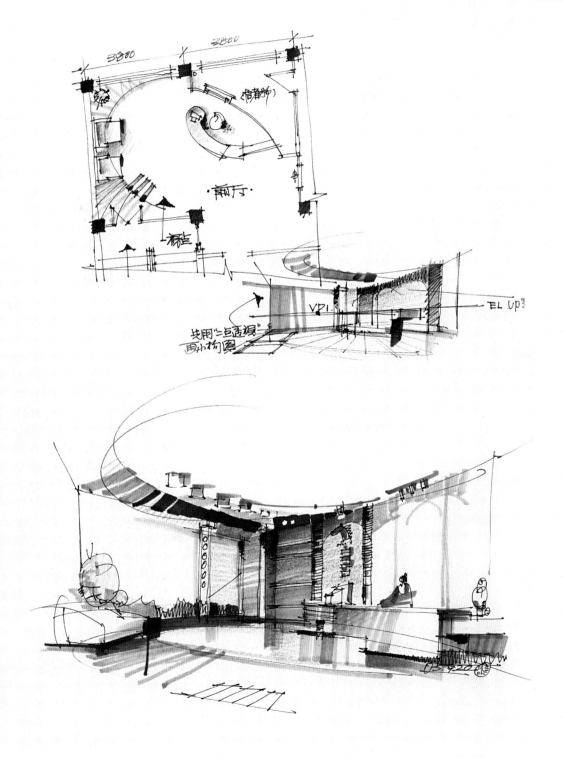

第四節　現場徒手表現與示範

　　在前面幾個章節裡,通過線條的練習、基本陳設的畫法、空間的設計及空間透視的運用,已經對室內設計的徒手空間表現的要領和過程有了一些基本的瞭解和感受,其實那些也是作為一個室內設計師在訓練過程中必須掌握的基本技巧,以及設計操作的過程中必須經歷的階段,這些技巧性的訓練對於從事本專業的人士十分重要,對於徒手表現還不太熟練或有志於徒手表現提高及探討的人士也尤顯重要。

　　現場徒手表現在室內設計中僅作為一種技巧和手段出現,其目的是迅速地表達設計師的設計理念,並讓設計得以形象化的表述,再通過這種形象化的表述,以期達到與對方進行溝通,或者是與下一程序進行設計交底。但這種形象化的表述,在很大程度上還停留在"概念設計"的階段上,這種"概念設計"雖然是設計師設計理念的最初閃現,但畢竟集中反映了一個設計師對設計的最初理解和快速反應能力,並且達到了"第一時間"的快速表現,這種表現也尤其顯得十分的重要和珍貴。

　　現場徒手表現的靈活性較大,在表現的過程中需要設計師有很好的應變能力和設計選擇能力,如果在實踐的過程中不斷地磨練和探索,要做好現場徒手表現這一關已不是一件難事。

　　以下用A、B、C三個設計案例分步驟示範進行現場徒手表現

一、A案例示範──客廳

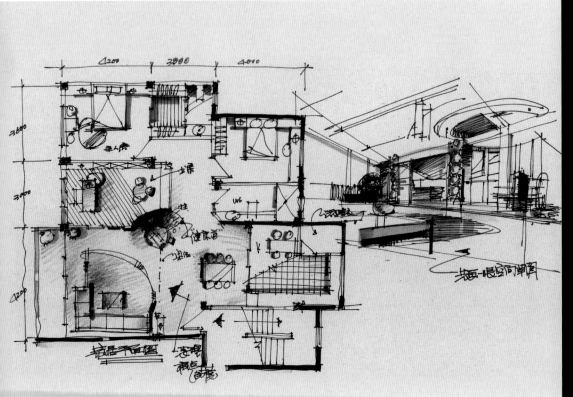

A案例表現步驟一:

　　先準備好設計平面圖,並選好要表現的角度,如果不太熟練,可先畫一小草圖,以便在表現時能做到心中有數

A案例表現步驟二：

　　按照預先選好的表現角度先架構好空間透視，要特別註意空間長寬尺度的比例，主要的"陳設"擺放位置要大致畫出來

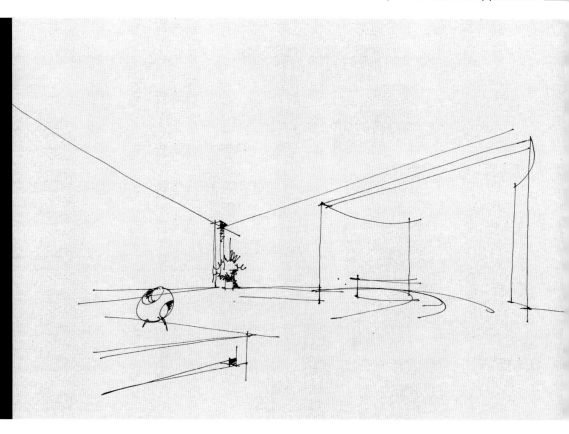

A案例表現步驟三：

　　繼而再畫電視機及音響設備，這是客廳的主題，要認真去畫，再表現陽台的大致景觀，以突出環境特點

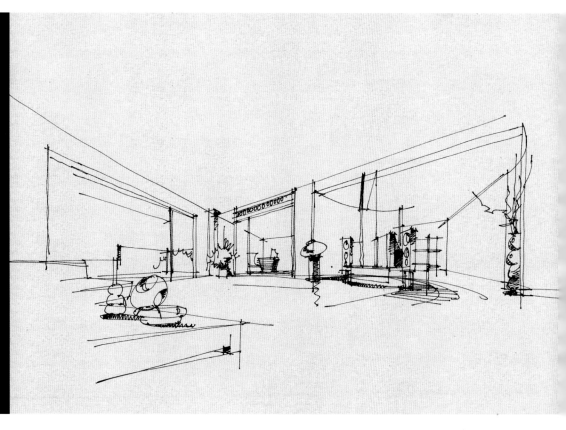

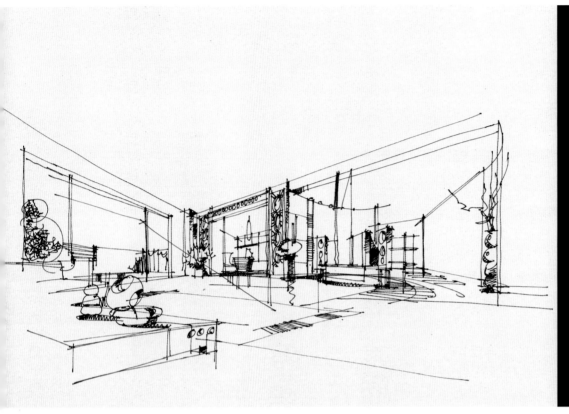

A案例表現步驟四：

接著畫書房的裝飾面和其他的小擺設並做整體的調整，此時大效果已經基本出來

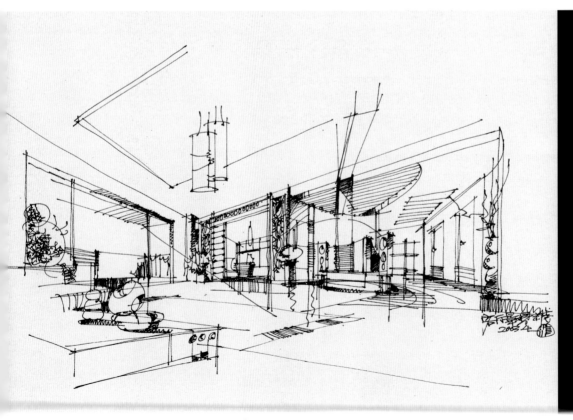

A案例表現步驟五：

畫天花板及燈飾，進一步做畫面的調整，要處理好整體的 "黑、白、灰" 關係，注意畫面的統一，切勿凌亂，此時線條的表現已經全部完成

A案例表現步驟六：

現在開始用麥克筆上色，先用中性灰色畫出整體的明暗關係和地面的反射效果

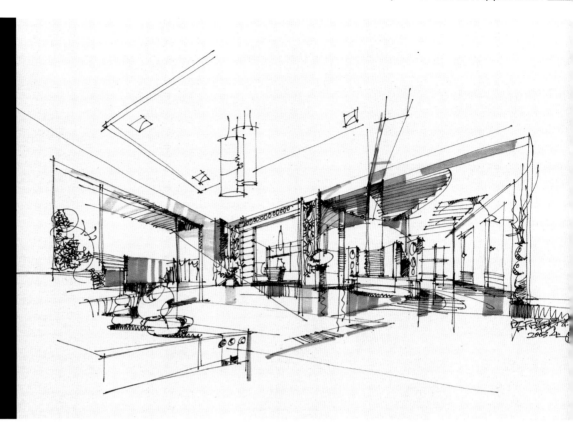

A案例表現步驟七：

再用彩色鉛筆給主要物體上大體色

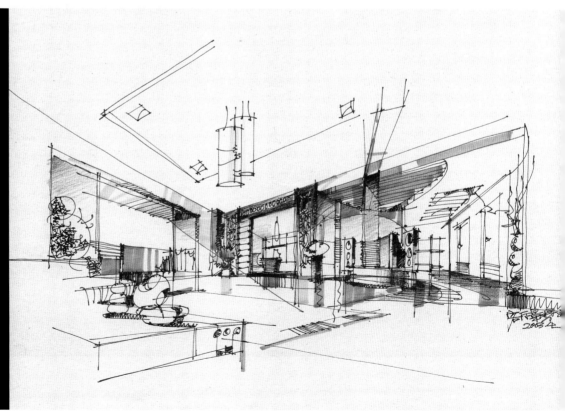

A 案例表現步驟八：

進一步用麥克筆和彩色鉛筆上顏色，並做最後的調整，這樣一張徒手表現圖已經全部完成

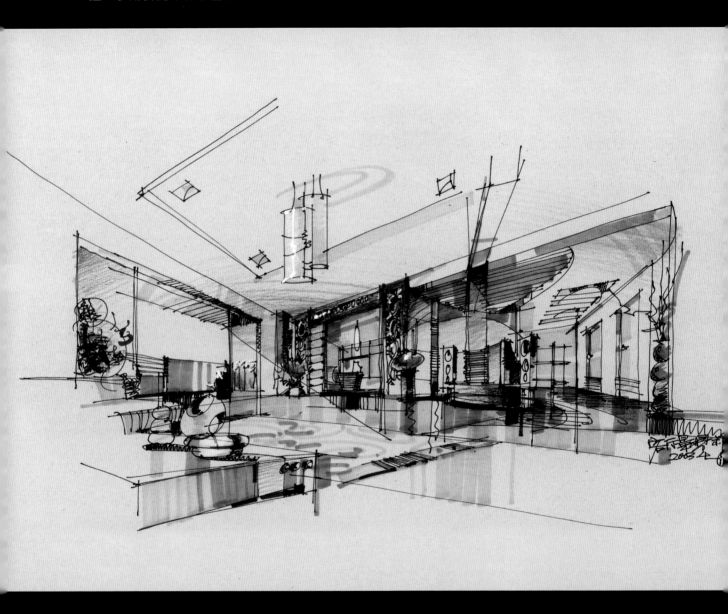

二、B案例示範――樓中樓/別墅

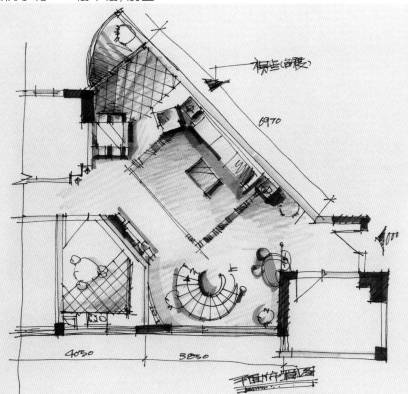

先準備好你要
表現的平面佈置
圖，並選好需要表
現的角度

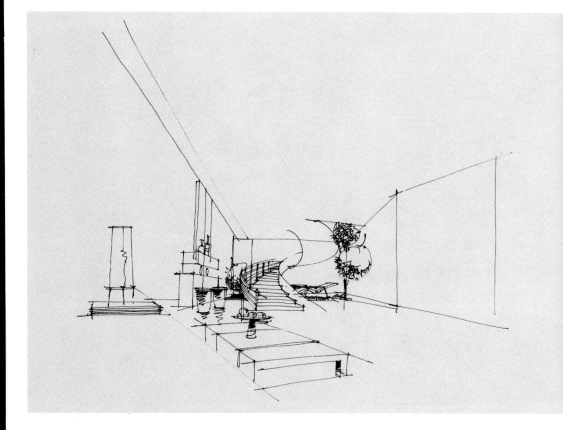

B案例表現步驟二：

按選定的觀察
角度先簡練地表現
空間透視，並且畫
出旋轉樓梯的大致
造型

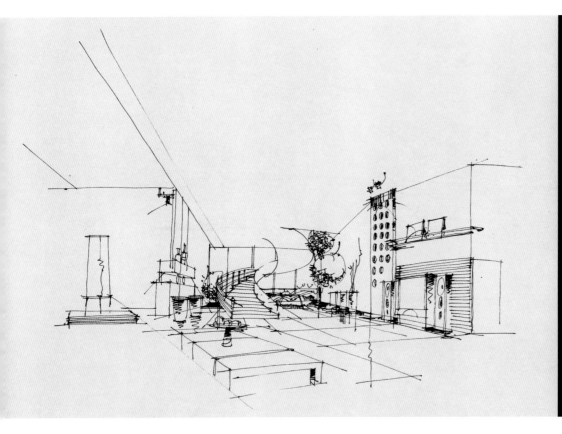

B案例表現步驟三：

　　畫出沙發及茶几的位置，繼續畫植物和其他裝飾陳設，然後刻畫樓梯，再畫電視和音響設備以及電視牆的裝飾

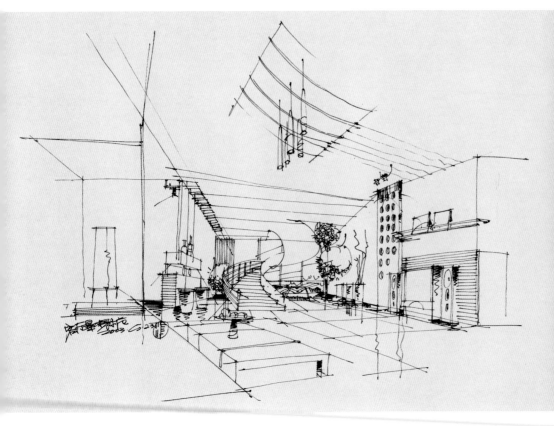

B案例表現步驟四：

　　畫天花板及燈飾，並對畫面進行全面調整

B案例表現步驟五：

　　開始先用灰色
麥克筆上色，注意
燈光和物體的明暗
及結構的表現

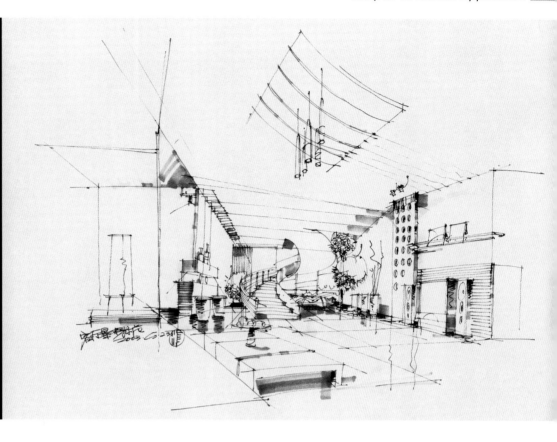

B案例表現步驟六：

　　再用麥克筆和
彩鉛畫出空間大致
的色彩關係和氛圍

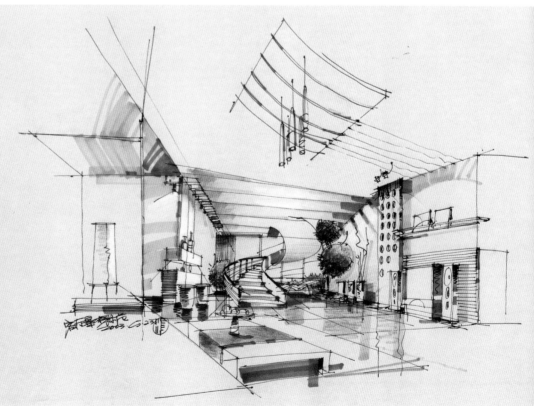

B案例表現步驟七：

　　用彩色鉛筆上大體的顏色，重點表現植物的顏色

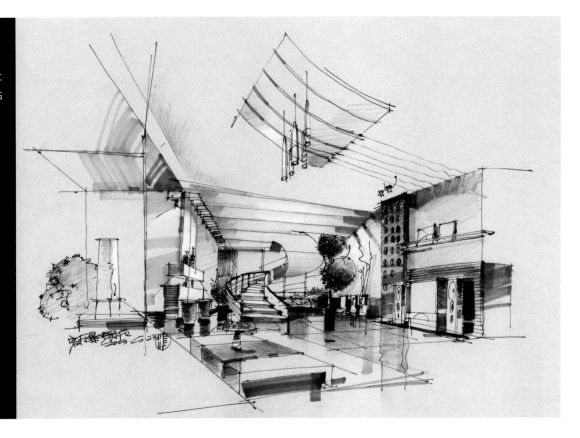

B案例表現步驟八：

　　接著畫電視牆的顏色，吊燈也做大致的刻畫，要注意表現出電視牆的光照的效果，此時畫面整體的色彩效果已經基本完成

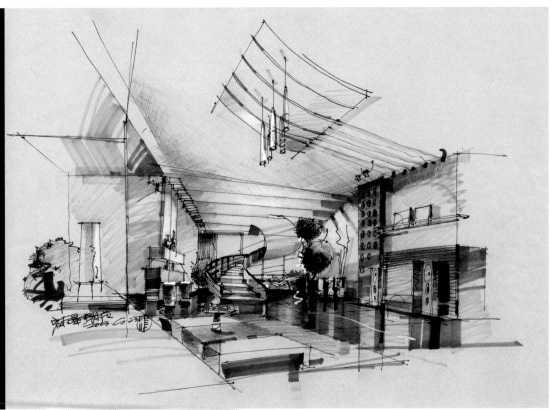

B案例表現步驟九：

進行最後的調整，用色粉和麥克筆加深地面，並用塗改液點畫亮點，完成最後表現

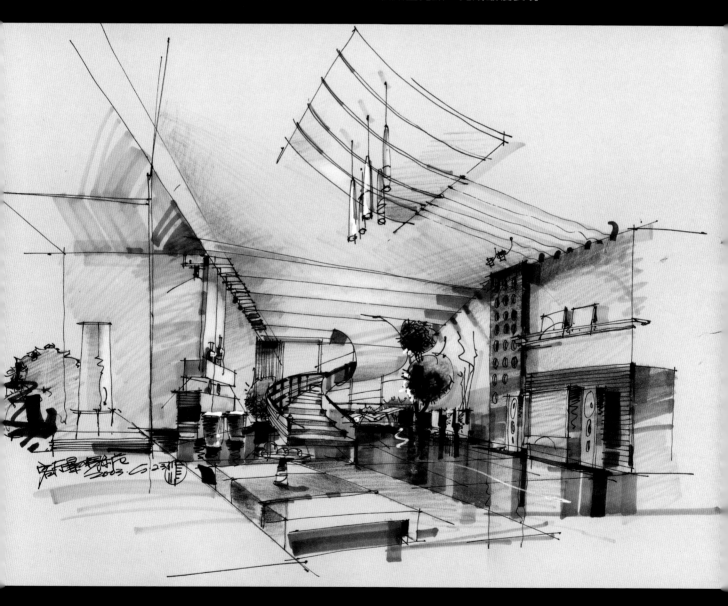

三、C案例示範——西餐廳

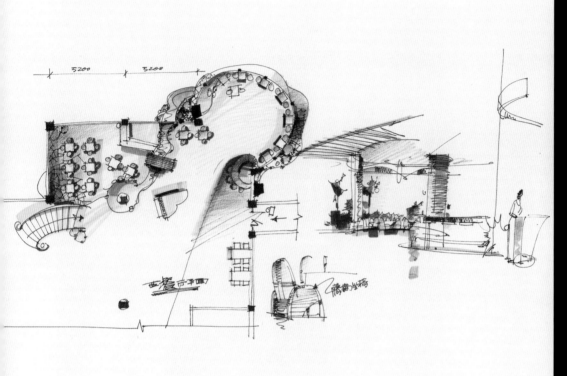

C案例表現步驟一：

　　這是一個西餐廳的設計，按照設計平面圖，先構思好空間及界面的裝飾處理效果

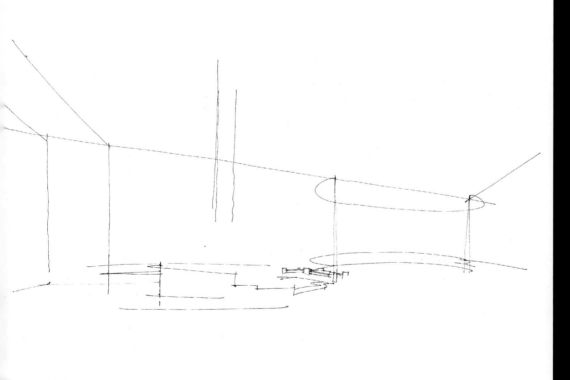

C案例表現步驟二：

　　先快速勾畫出空間結構和透視，並留出下一步要表現的主體位置

C案例表現步驟三：

　　再畫出主體，
表現時要有燈光和
明暗的概念。接著
表現遠景，以便把
握整體空間

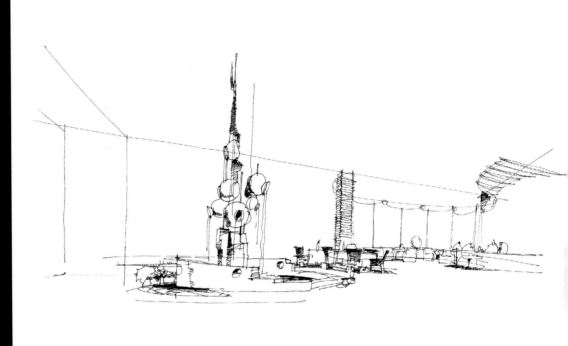

C案例表現步驟四：

　　繼續表現整體
環境，並畫天花
板、植物和樹木，
兩棵樹要概括地表
現出它的形態，不
可畫得死板，遠處
的樹木也要畫得生
動簡潔，不可忽視

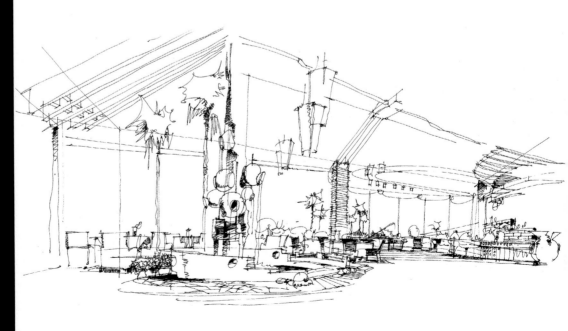

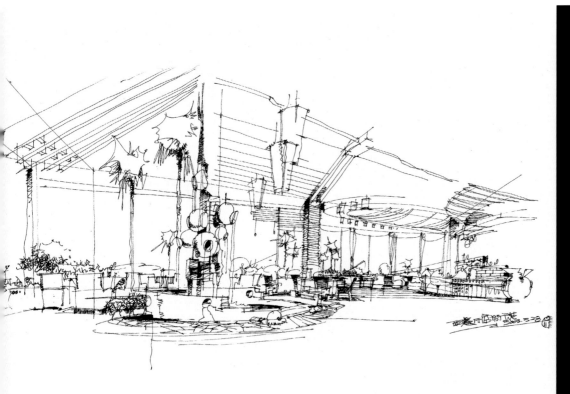

刻畫主題和其他"陳設"，並進行整體的調整，注意畫面的虛實關係和均衡，鋼筆的表現已經完成

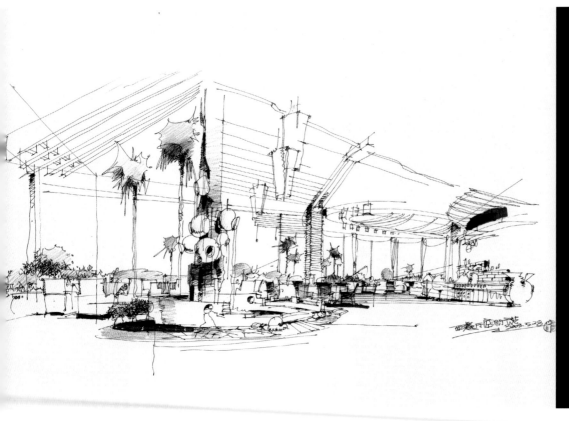

C案例表現步驟六：

使用彩色鉛筆上色，先上主題和綠化的大體顏色，上色時要注意大致的色彩變化

C案例表現步驟七：

　　綠化的色彩很關鍵，綠色不可畫得生硬，也不可拘泥於細部，還要表現出它們之間的層次關系和植物本身的結構關係

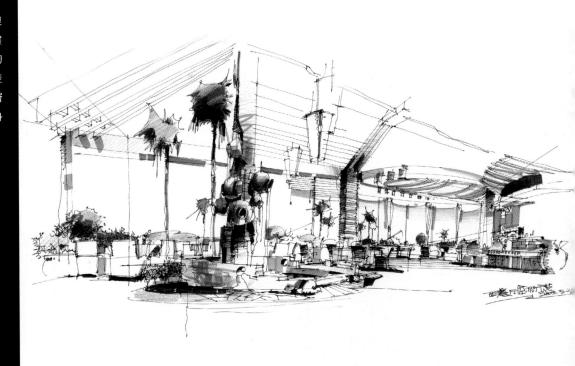

C案例表現步驟八：

　　繼續刻畫主題，並用塗改液表現流水的感覺。再畫玻璃的顏色，注意玻璃上下顏色的大體變化

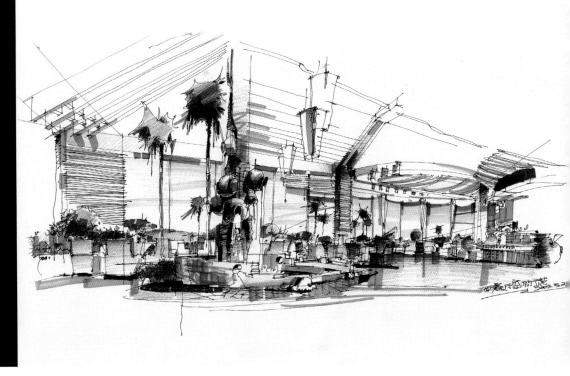

C 案例表現步驟九：

　　繼續調整綠化的色彩，並大致給天花板上色，以表現整體環境的色彩感覺。加深地面的顏
色，進行整體的色彩調整，完成全部表現

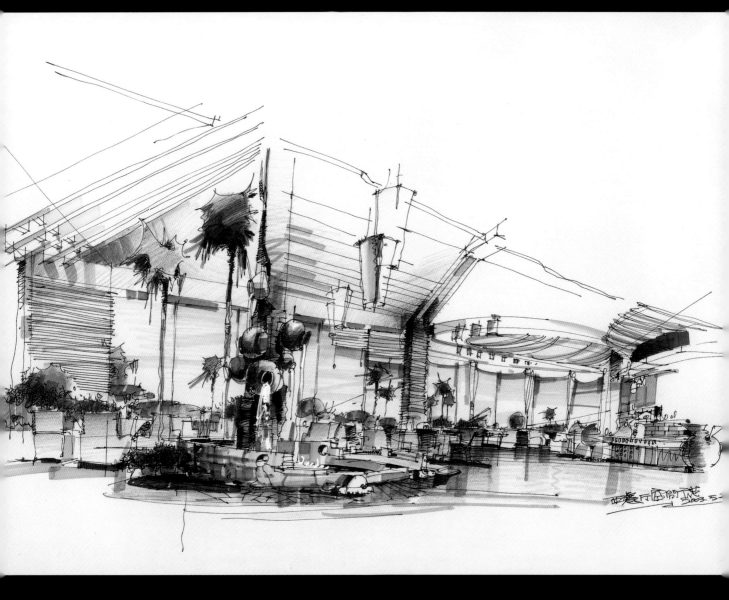

第四章　徒手表現作品選

The Selection of Sketch

客廳 作者：楊 健（材料：A3新聞紙、麥克筆、彩鉛、塗改液）

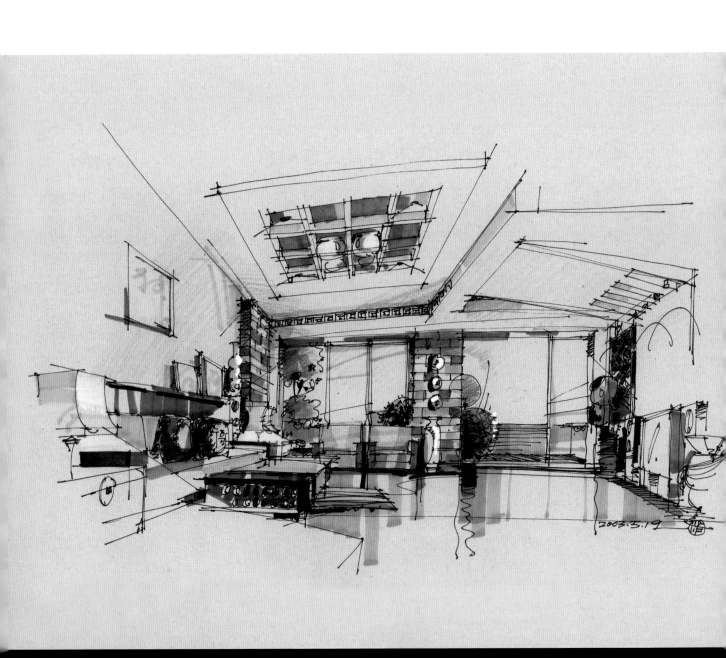

■本圖注重空間自然材質的表現及自然光照的表現，力圖最大限度地體現樸實、原始的空間感覺

會所　作者：楊 健（材料：A3複印紙、麥克筆、彩鉛、塗改液）

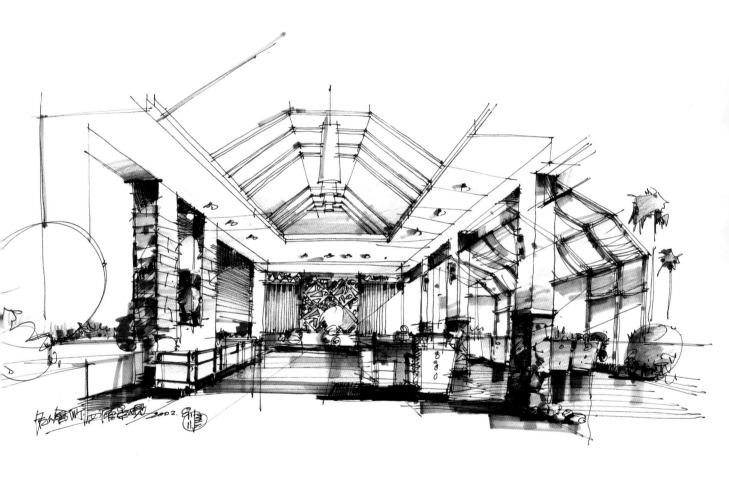

■自然厚重的材質運用，使空間有返璞歸真之感，建築本身的特徵也得到了較好地彰顯，這是一個可以令人細心品味的空間。無拘無束的線條表現，使畫面厚重又不失靈動

樓梯　作者：楊 健（材料：A3 新聞紙、麥克筆、彩鉛、塗改液）

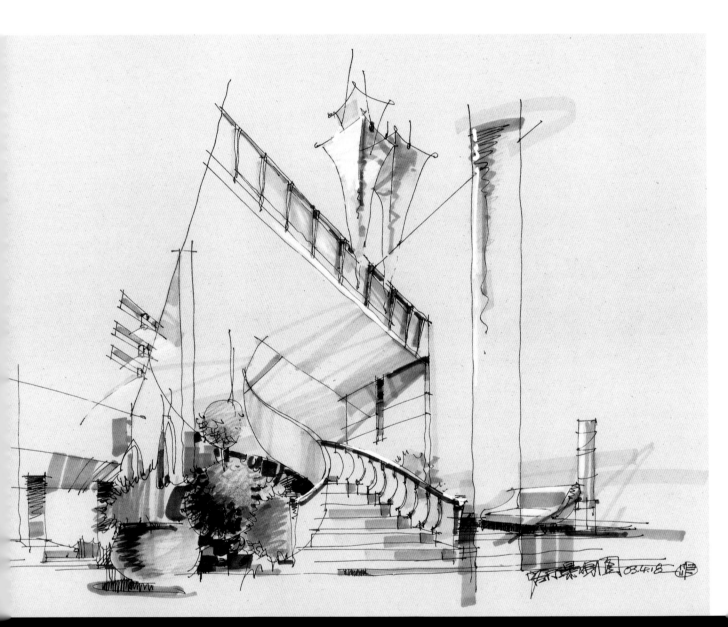

■用極簡練的線條概括地表現空間的縱深感，也很注重圖面的疏密處理，簡略的色彩完美地表達了空間的氣氛

陽光廳　作者：楊　健（材料：A3複印紙、麥克筆、彩鉛、塗改液）

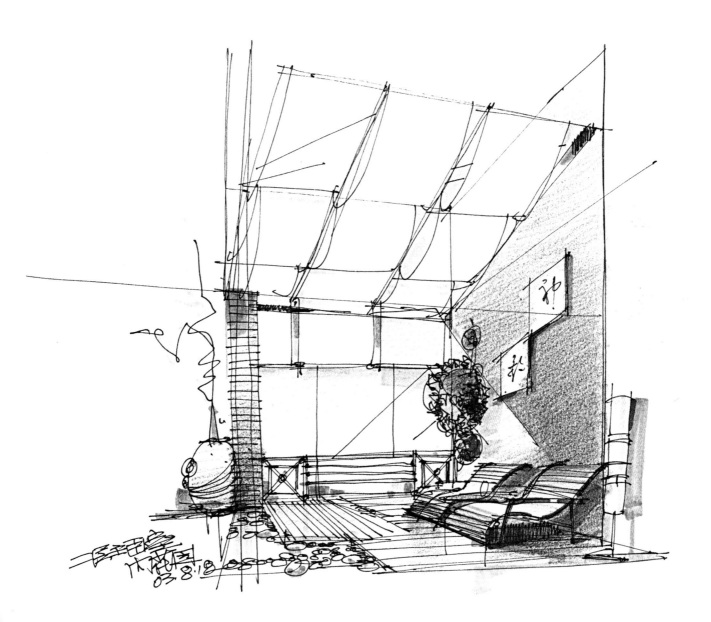

■通透的設計，最大限度地讓主人享受自然和陽光

▌樓梯　作者：楊 健（材料：A3新聞紙、麥克筆、彩鉛、塗改液）

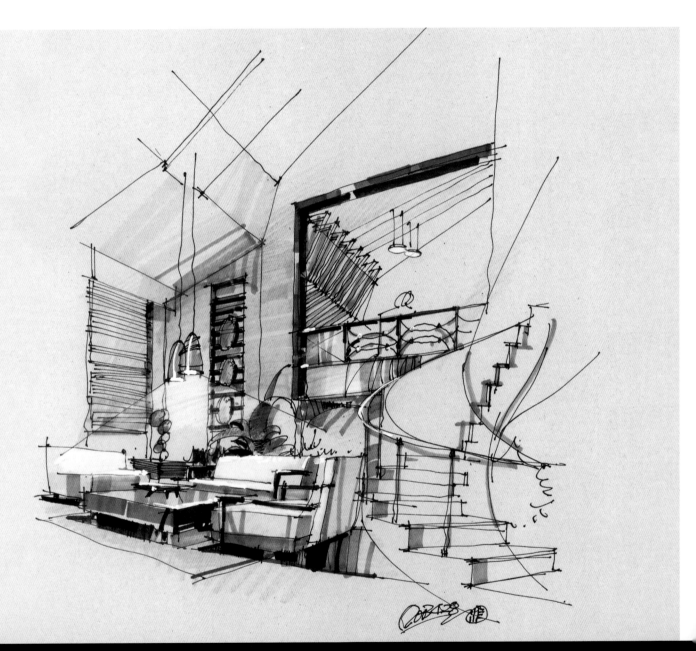

■面積不大的樓中樓式空間，客座區集中而愜意，樓梯的概括表現，已經突出了它的特徵，整體畫面表現得十分充盈和完美

▌園林小景　作者：楊 健（材料：A3複印紙、麥克筆、彩鉛）

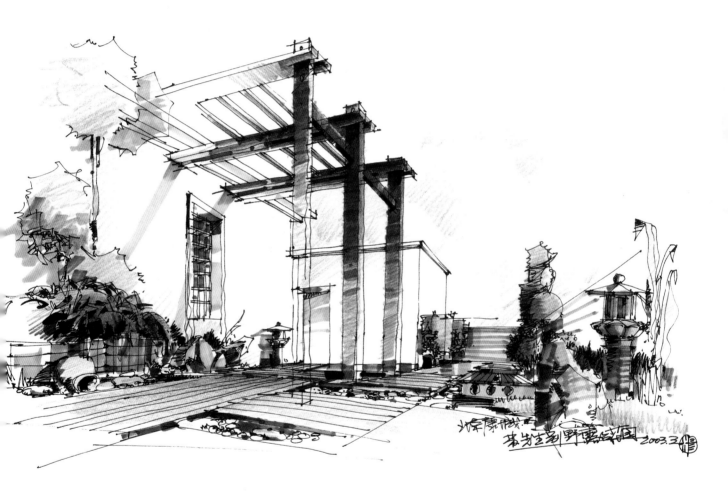

■樓頂園林設計得十分豐富而不雜亂，排列和組合都很有秩序，地面的材料組合也表現得十分完好

■咖啡廳　作者：楊 健（材料：A3複印紙、麥克筆、彩鉛、塗改液）

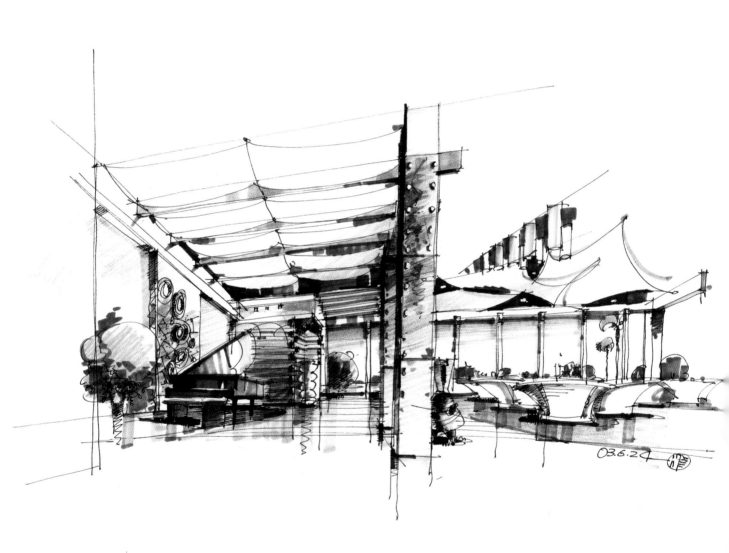

■本圖注重黑白灰的處理，圖面有收有放，簡潔的裝飾處理，並沒有減少咖啡廳的輕鬆、浪漫的氣氛

客廳　作者：楊 健（材料：A3複印紙、麥克筆、彩鉛、塗改液）

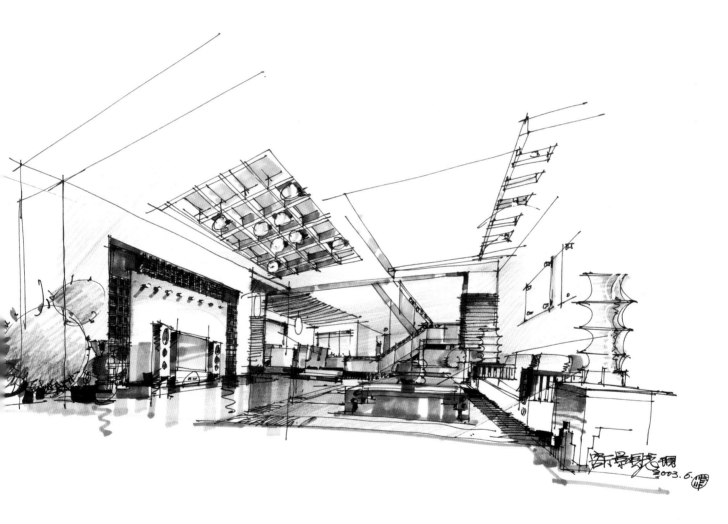

■這是略帶現代中式風格的客廳設計，本圖特別注重表現空間的層次和排列關係

■ 咖啡廳　作者：楊 健（材料：A3 新聞紙、麥克筆、彩鉛、塗改液）

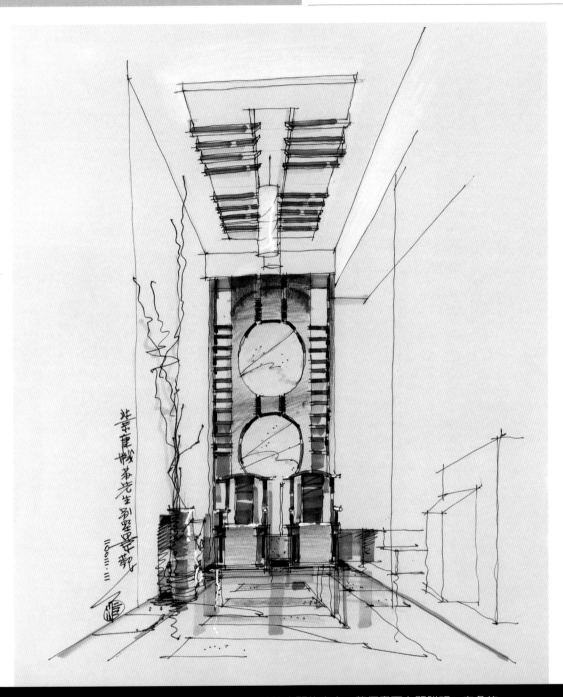

■這是一個頗具視覺美感的玄關設計，縱向的尺度突出了建築空間的高大，整個畫面主題鮮明，白色的

運用較好地表現了空間的層次關係

■會議室　作者：楊 健（材料：A3有色紙、麥克筆、彩鉛、塗改液）

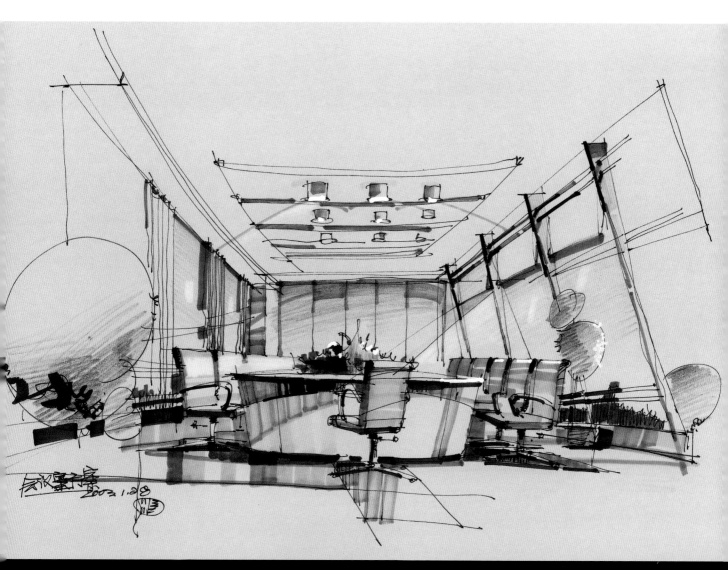

■線條的力度使空間充滿了張力，也較好地表現了材質的特徵。寧靜的色調突出了會議室的功能特點

■ 小草圖　作者：楊 健（材料：A3複印紙、麥克筆、彩鉛、塗改液）

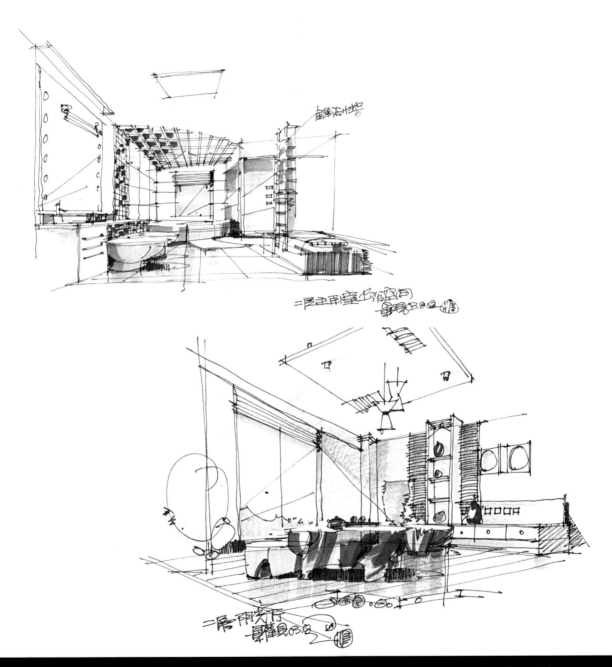

■ 這是家居中的衛浴空間和休閒區的設計草圖，陽光和自然的材質烘托了空間的氛圍，使人輕鬆、舒適

大堂　作者：楊 健（材料：A3複印紙、麥克筆、彩鉛、塗改液）

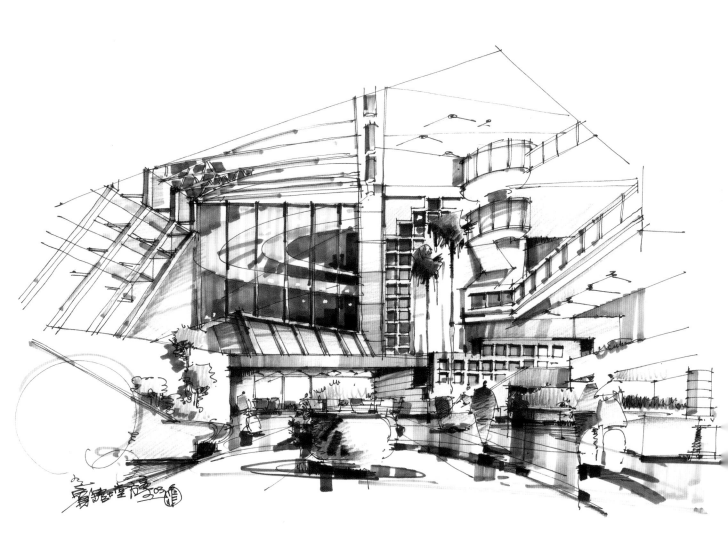

■以最大的可能和限度來表現賓館大堂的氣氛，方形排列的裝飾元素運用使高大的空間豐富而不雜

亂，人物的點綴活躍了畫面

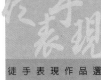

■ 休閒區　作者：楊　健（材料：A3新聞紙、麥克筆、彩鉛、塗改液）

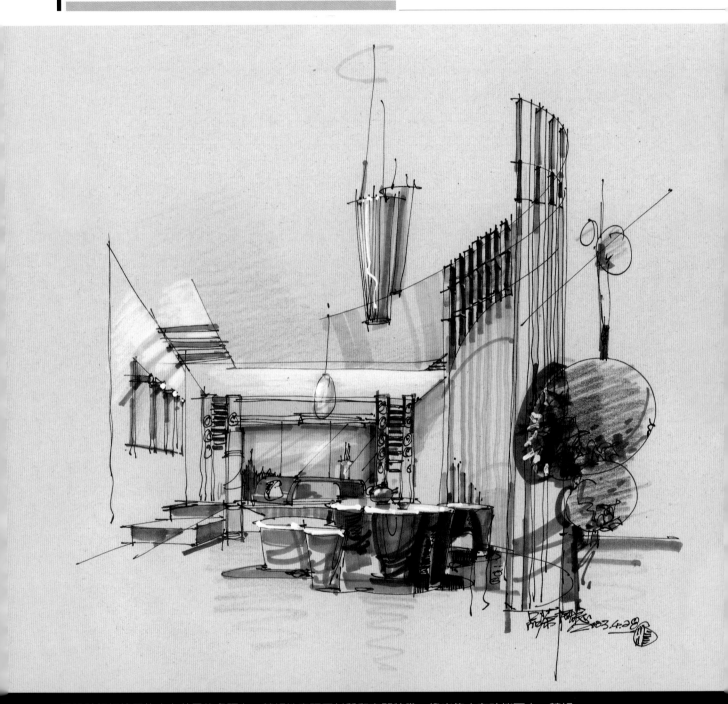

■設計師把筆墨集中在前景的處理上，較好地表現了材質和空間特徵，燈光集中在功能區中，較好地渲染了品茶、休閒的氣氛。整個畫面顯得厚重、紮實、主題突出

客廳 作者：楊 健（材料：A3複印紙、麥克筆、彩鉛、塗改液）

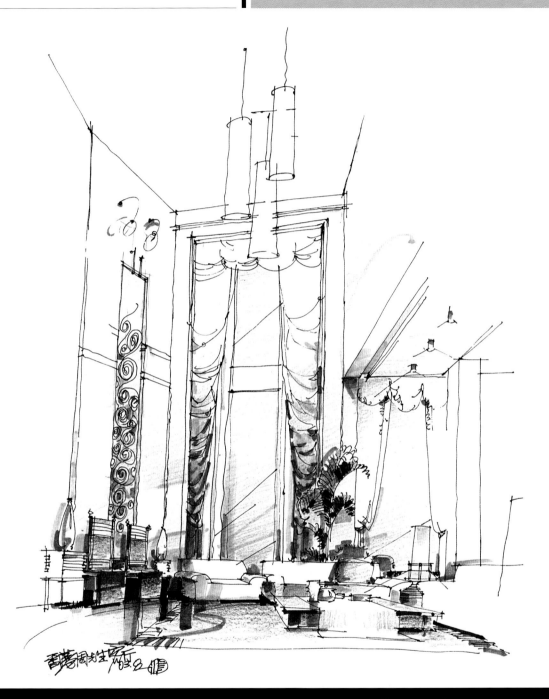

■高大的居住空間，顯示了主人事業的成功和高尚。全圖重點落在陳設和地面上，使構圖更加穩定

■ 外觀　作者：楊 健（材料：A3 新聞紙、麥克筆、彩鉛、塗改液）

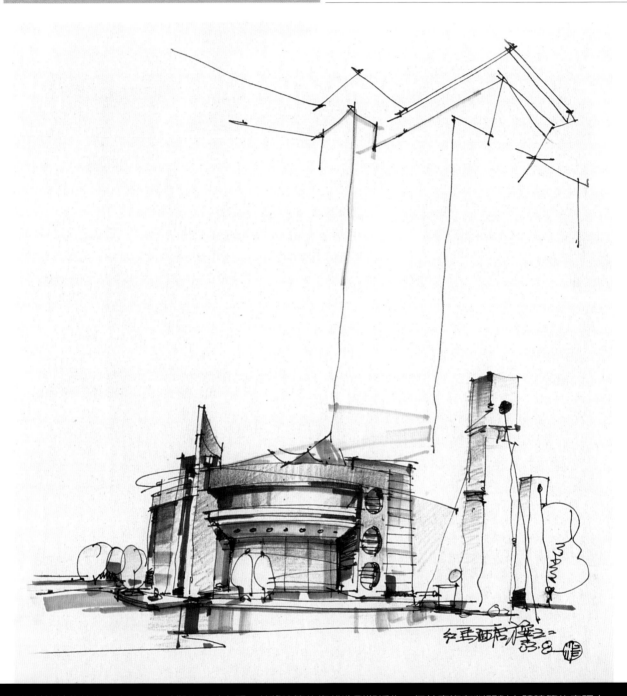

■用極其簡練的線條來表現酒店外觀的設計主題，並將建築的複雜造型概括化，但絲毫沒有削弱對主體建築的表現力，
相反與環境空間十分融洽，整個圖面沒有多於的語言，設計的意圖很明瞭

外觀　作者：楊 健（材料：A3 新聞紙、麥克筆、彩鉛、塗改液）

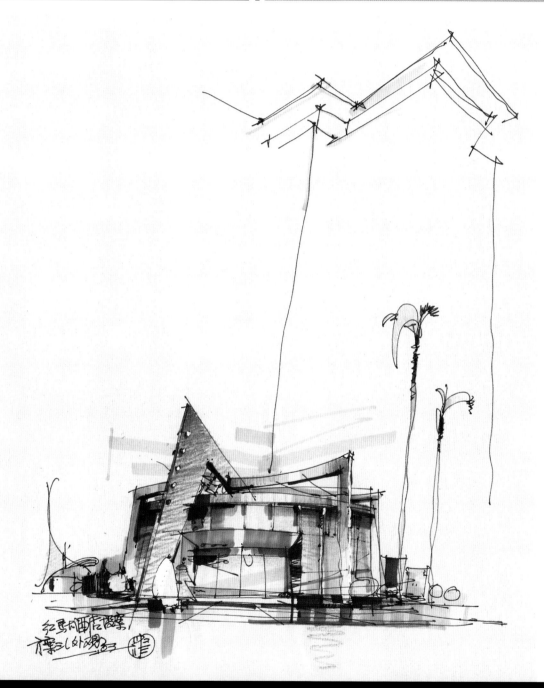

■整個構圖氣勢張揚，對比強烈，設計主題也表現得很突出，兩棵簡略高大的樹很傳神，漫不經意的點綴也很精到

外觀　作者：楊 健（材料：A3複印紙、麥克筆、彩鉛、塗改液）

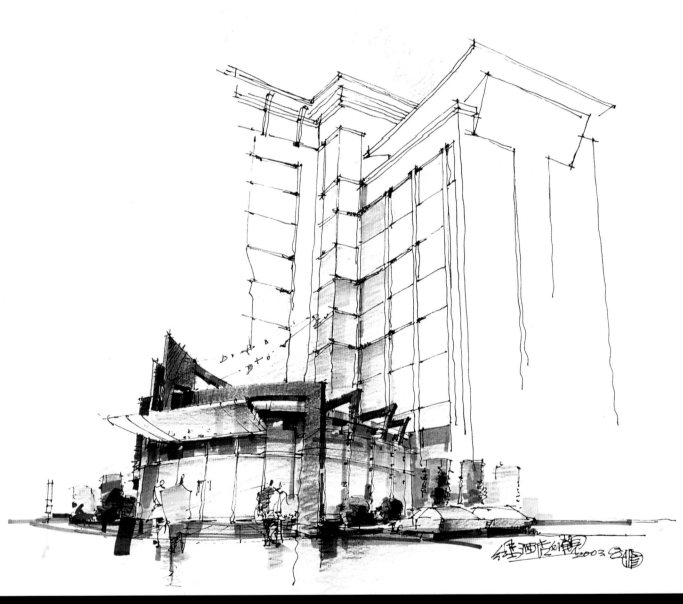

■筆墨集中在前景門廳的處理上，整個畫面虛實結合，主體突出

衛浴 作者：楊 健（材料：A3新聞紙、麥克筆、彩鉛、塗改液）

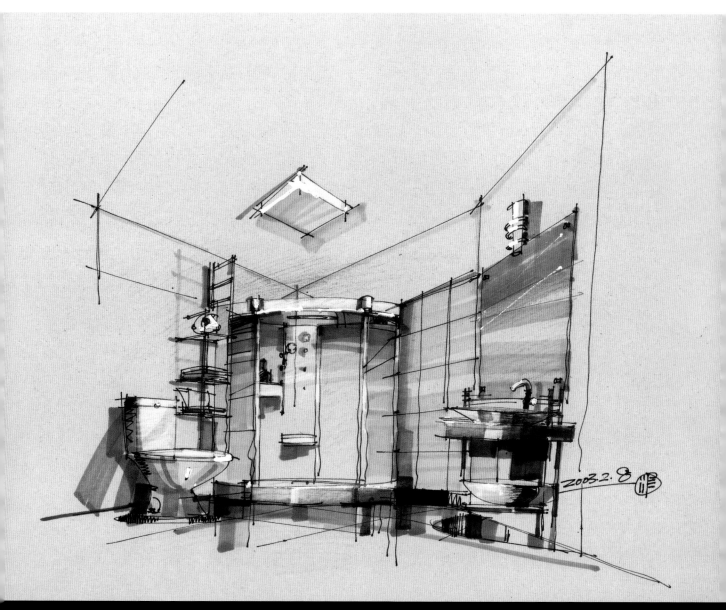

■有限的衛浴空間，也設計出較為完備的功能，白色的點綴較好地刻畫出了衛浴設施的材質特點

建築　作者：楊 健（材料：A3 新聞紙、麥克筆、彩鉛、塗改液）

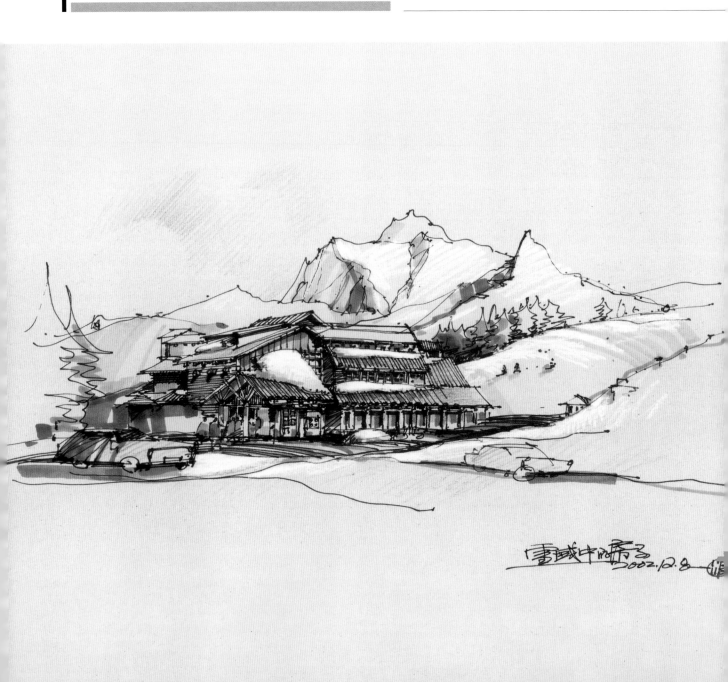

■處於中景的建築十分突出，收放自如、極具變化的線條很好地表現了雪山的形狀特徵。白色彩鉛的運用，使雪景顯現得很
亮麗

室外景觀　作者：楊 健（材料：A3新聞紙、麥克筆、彩鉛、塗改液）

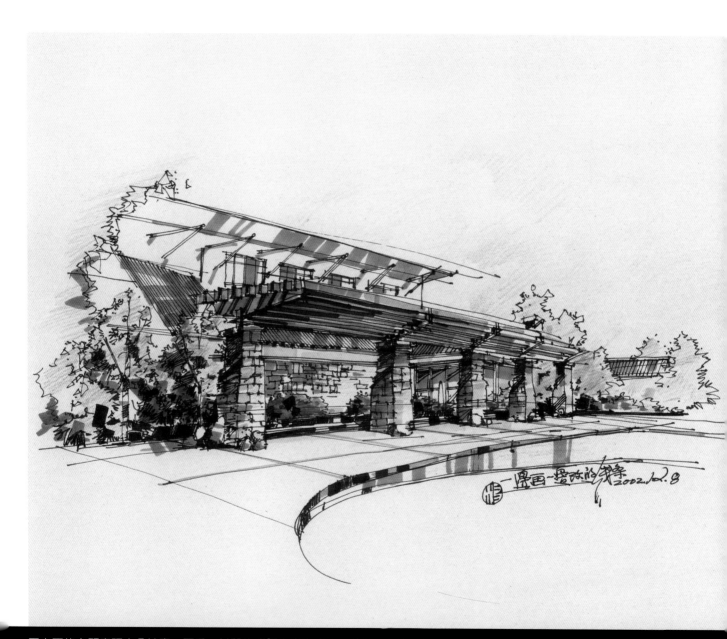

■本圖的主題表現十分結實、厚重，材質的感覺也真實可信，前景中的簡練線條以少勝多，體現了主題的環境特點，簽名的
位置也起到了完整畫面的作用，使畫面疏密關係錯落有致

建築　作者：楊 健（材料：A3新聞紙、麥克筆、彩鉛、塗改液）

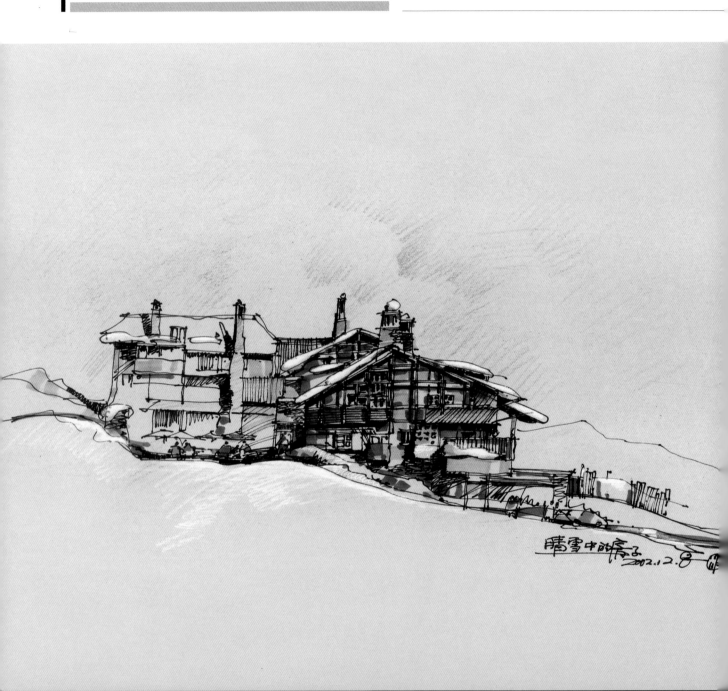

■這是一個頗具地理和氣候特徵的建築畫，建築主體表現得充實而又富有層次，前景和遠景的起伏線條中已表現出建築的環
　境特點，整個畫面豐富而空曠，給人以遐想

客廳　作者：楊 健（材料：A3 複印紙、麥克筆、彩鉛）

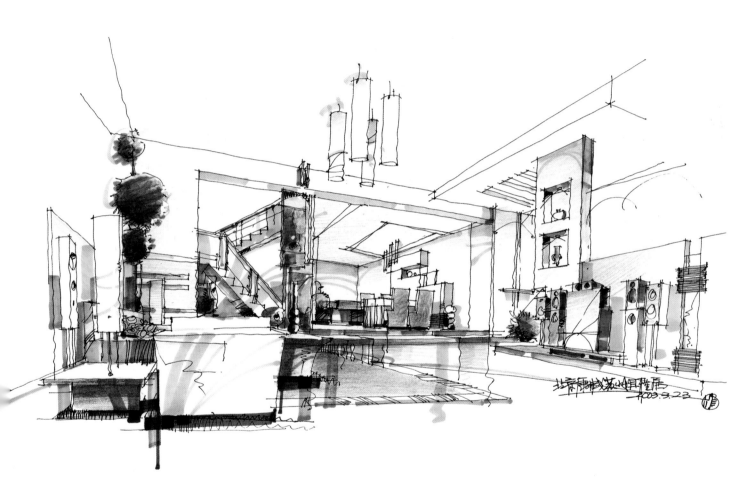

■這是一個樓中樓式的家居空間，方形元素的運用，並能夠與建築結構相協調，也使設計簡練而豐
富

過廳　作者：楊 健（材料：A3複印紙、麥克筆、彩鉛、塗改液）

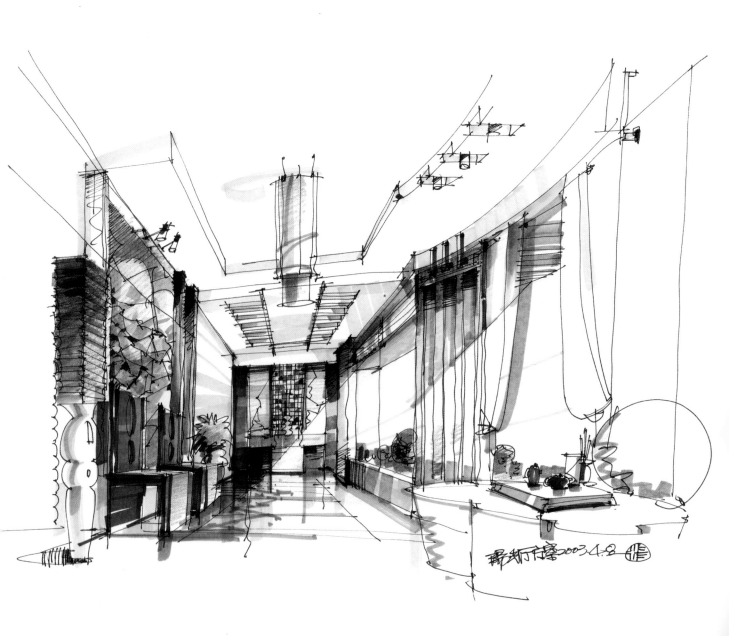

■這是一個以表現自然為主題的門廳設計，陽光、燈光、主題牆的處理，使空間豐富，耐人尋味

主臥室　作者：楊　健（材料：A3新聞紙、麥克筆、彩鉛、塗改液）

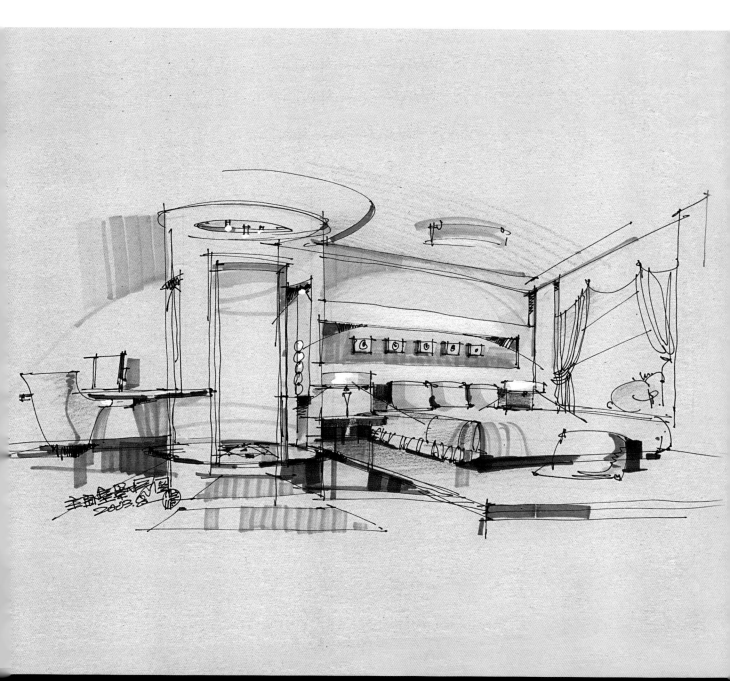

■主臥室的設計主題突出，簡略的燈光刻畫，烘托了空間的氛圍

書房　作者：陳華慶（材料：A3複印紙、麥克筆、彩鉛）

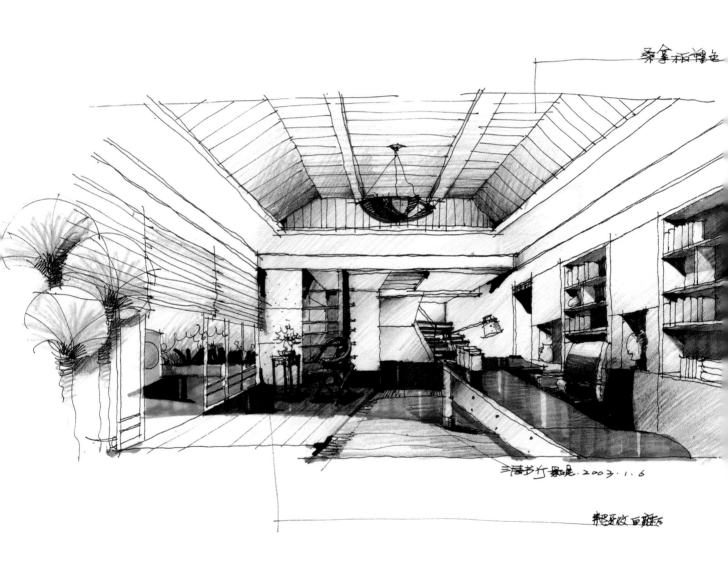

桑拿板貼邊

三潘扮片暴艋·2003·1·6

■陰影在圖中運用得較為準確和生動，整體感覺工整緊湊

臥室　作者：陳華慶（材料：A3複印紙、麥克筆、彩鉛）

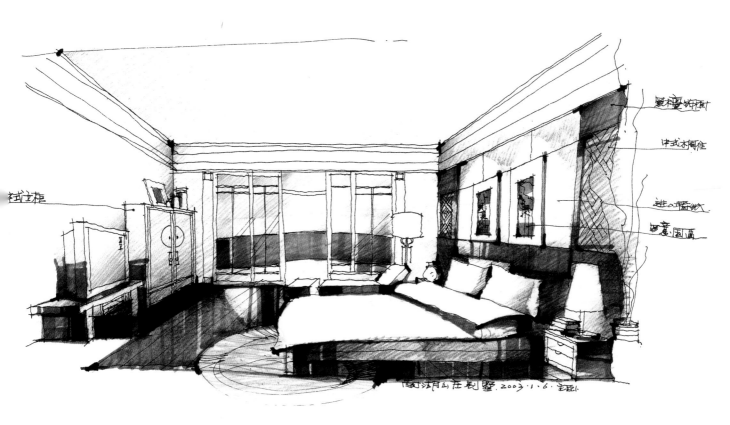

■整幅畫面很充實，彩色鉛筆鋪設的大色調較好地表現了臥室的氛圍

■ 走道　作者：王少斌（材料：A3 新聞紙、麥克筆、彩鉛、塗改液）

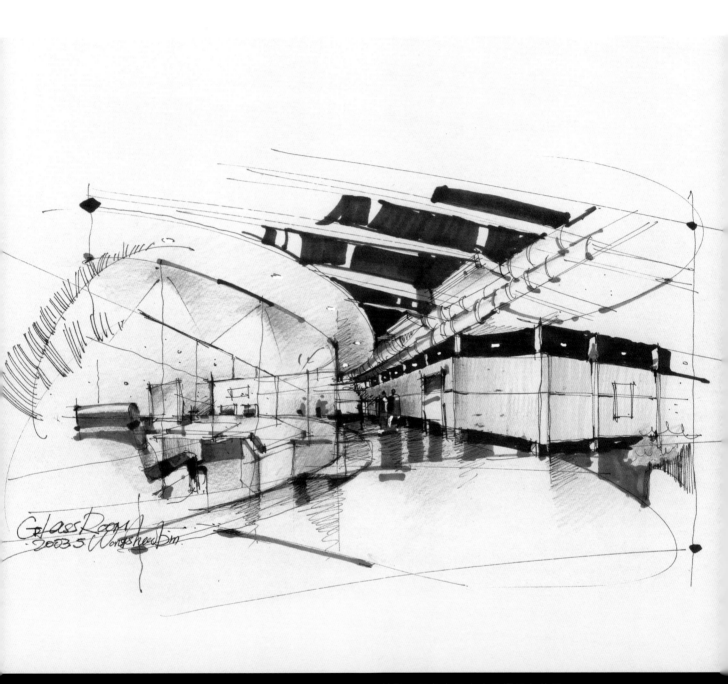

Glass Room
2003.5 WongsheeBin

■曝露的天花和通透的辦公室、隔斷，顯現了現代辦公空間的特點，黑色在圖中也用得很有效果

和室　作者：王少斌（材料：A3 新聞紙、麥克筆、彩鉛、塗改液）

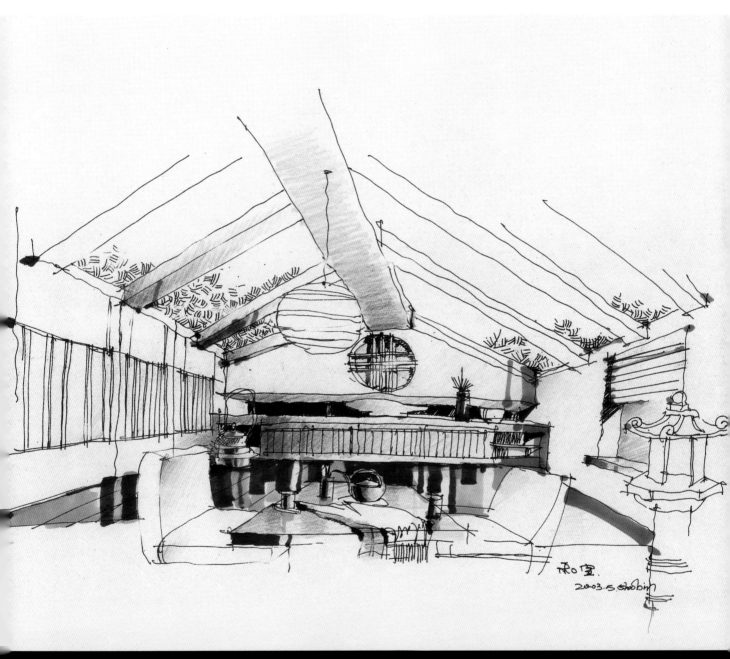

■簡潔的天花板處理、原木的運用讓和室的感覺頓生紙上

門廳　作者：王少斌（材料：A3 新聞紙、麥克筆、彩鉛、塗改液）

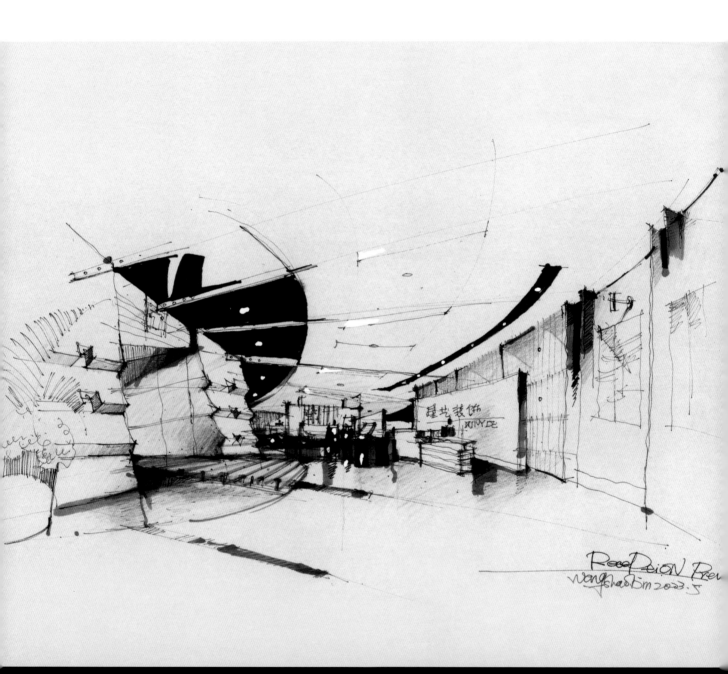

■門廳的入口設計和表現都很精彩，遠景的集中處理增強了空間的縱深感

大堂　作者：林俊貴（材料：A3複印紙、麥克筆、彩鉛）

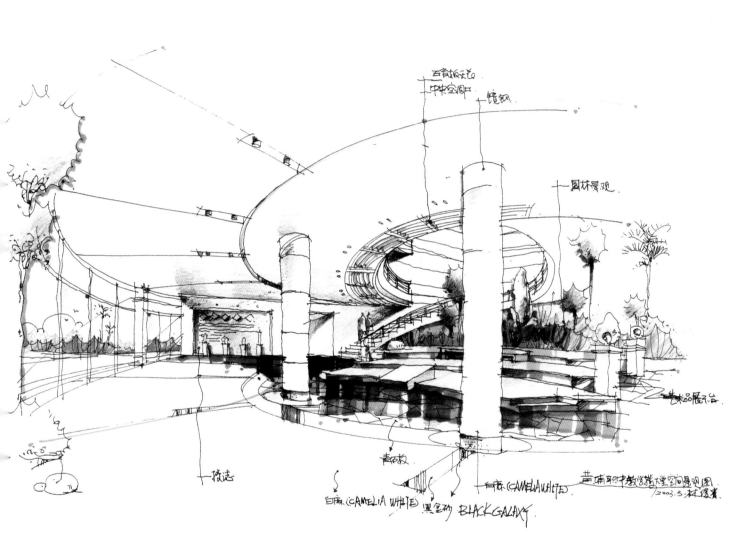

■本圖感覺十分輕鬆，線條準確、頗具說服力，深色起到了很好的點化作用

徒手表現作品選

■ 客廳　作者：林俊貴（材料：A3複印紙、麥克筆、彩鉛）

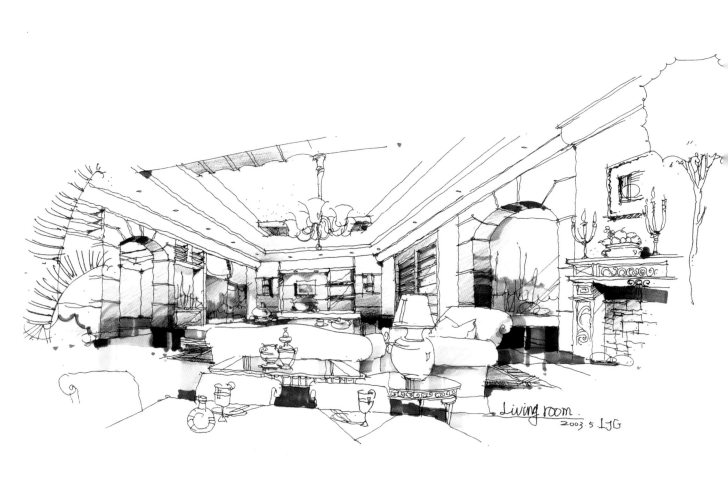

■近景的留白和虛化處理把中景襯托得很精彩，構圖也十分完美

前台　作者：葉武建（材料：A3複印紙、麥克筆、彩鉛）

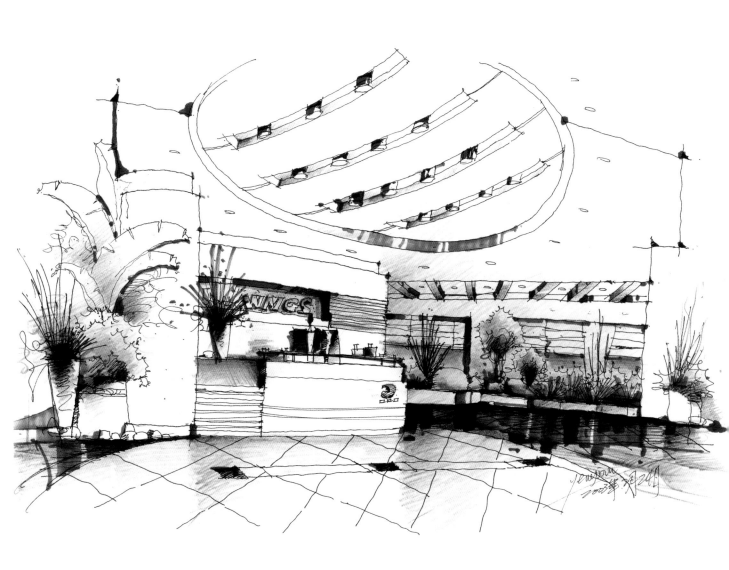

■植物在圖中起到了很好的襯托作用，主題也很突出，整個畫面處理得周到完美

■園林景觀　作者：李開明（材料：A3複印紙、麥克筆、彩鉛）

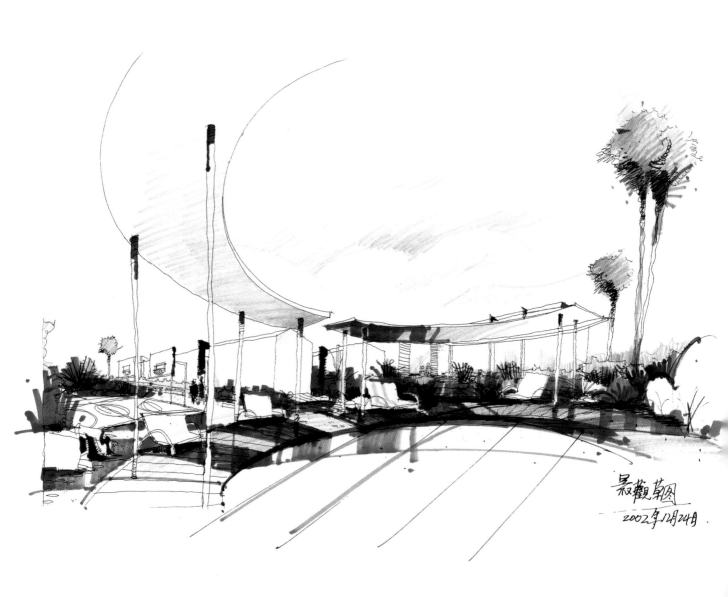

景觀鳥圖
2002年12月24日

■這是一張頗具形式感的景觀設計，整個畫面疏密錯落有致，空間感也很強

前臺　作者：葉武建（材料：A3複印紙、麥克筆、彩鉛）

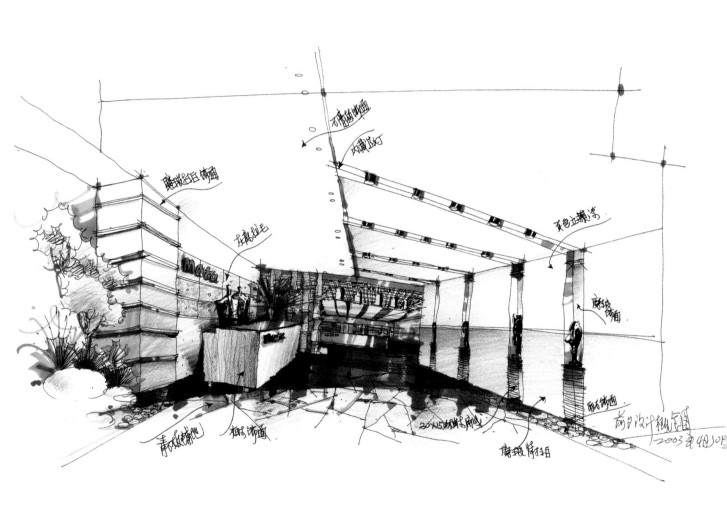

■地面用深色來鋪墊，使整個空間有了重心，畫面顯得更為穩定，點、線、面極大限度地豐富了空
間層次

■ 門面　作者：葉武建（材料：A3 複印紙、麥克筆、彩鉛、塗改液）

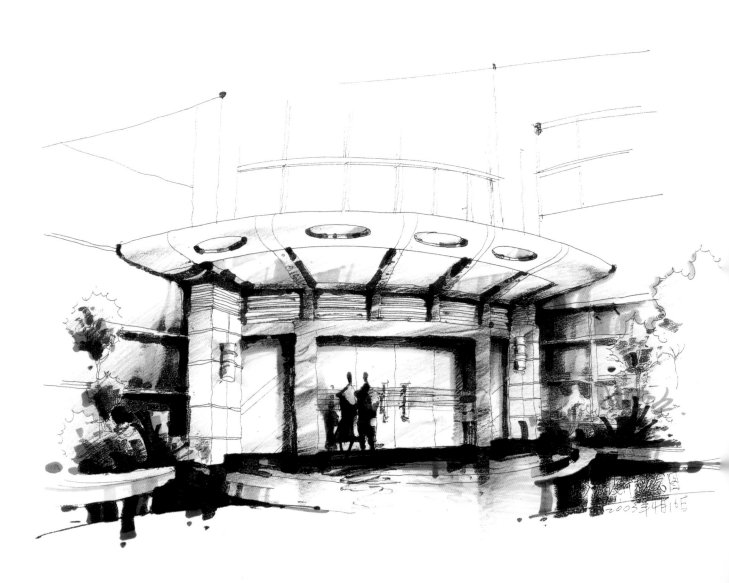

■本圖用線、用色都十分輕鬆，也很厚重，頗具表現力

客廳　作者：林俊貴（材料：A3複印紙、麥克筆、彩鉛）

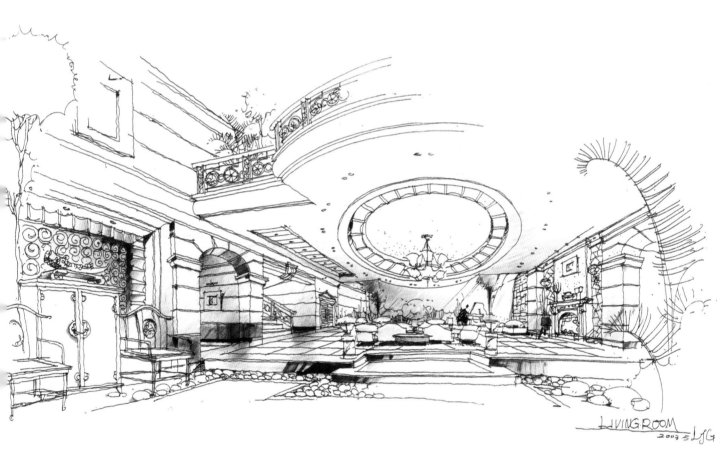

LIVING ROOM
2003 5 LJG

■嚴謹的造型和用筆很適合表現歐式風格的空間，整個畫面也很豐富，整體感覺好

■ 客廳　作者：陳華慶（材料：A3複印紙、麥克筆、彩鉛、塗改液）

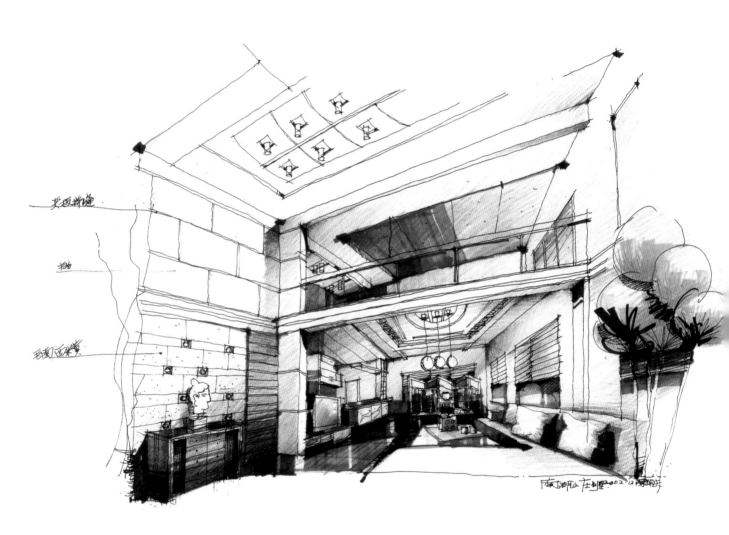

夾板貼著

抽

毛面處理米黃

■ 整個畫面感覺嚴謹，彩鉛的筆觸又顯得靈動、自然

客廳　作者：王少斌（材料：A3複印紙、麥克筆、彩鉛、塗改液）

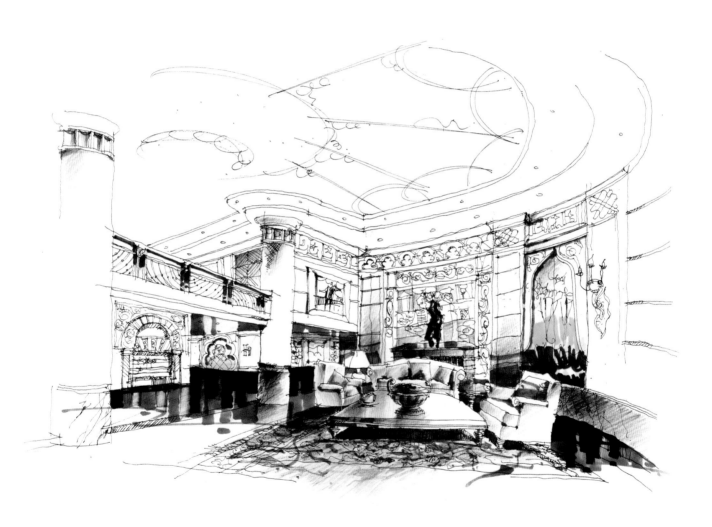

■本圖十分注意裝飾細部的刻畫，使得畫面極為豐富，古典的裝飾手法把客廳裝點的富麗堂皇，陳設的集中表現也很結實、精彩

大廳　作者：王少斌（材料：A3新聞紙、麥克筆、彩鉛、塗改液）

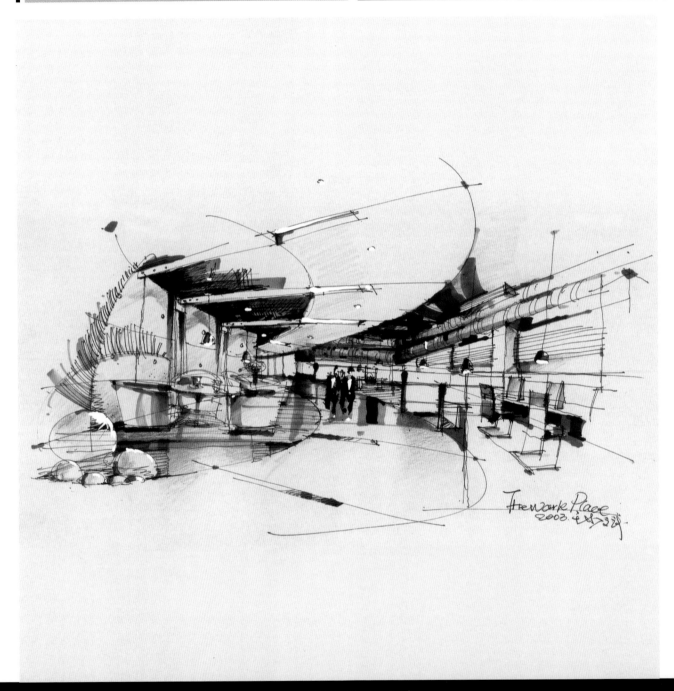

■自由流暢的筆觸很好地表現了大廳的空間感，人物及燈飾點綴得恰到好處

大堂　作者：王少斌（材料：A3複印紙、麥克筆、彩鉛）

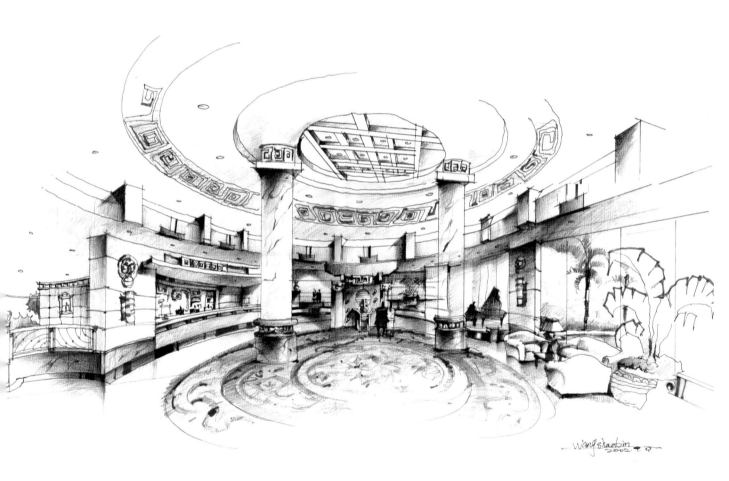

■十分工整和細致的表現很好地突出了空間設計主體，光影在圖中起到了很好的烘托作用

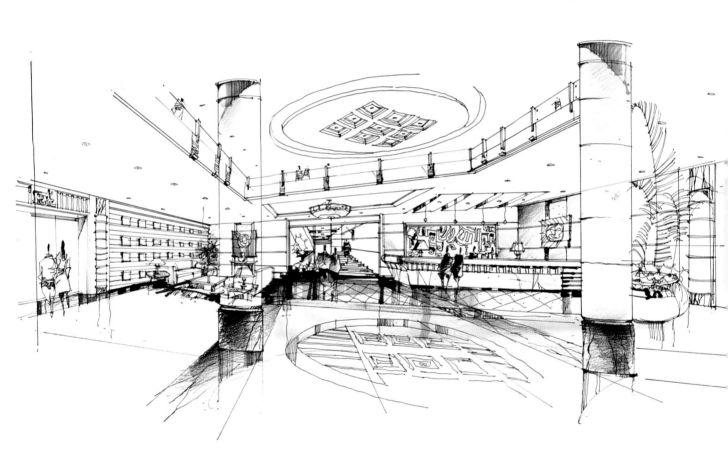

大堂　作者：王少斌（材料：A3複印紙、麥克筆、彩鉛）

■空間用方形的裝飾元素排列，使設計豐富而不雜亂，上色也十分簡練和概括

宴會廳　作者：王少斌（材料：A3複印紙、麥克筆、彩鉛）

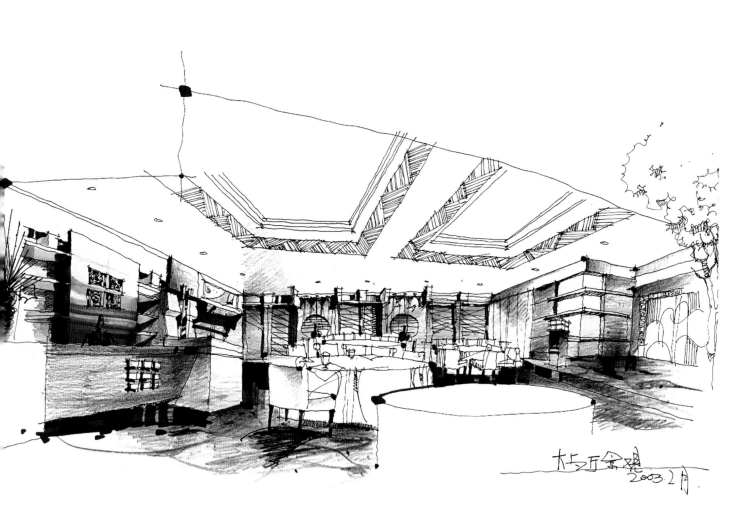

■本圖表現細致，線條凸顯了空間的形態特徵，用色鮮而不燥，整個空間有較好的氛圍

■園林　作者：陳華慶（材料：A3複印紙、麥克筆、彩鉛、塗改液）

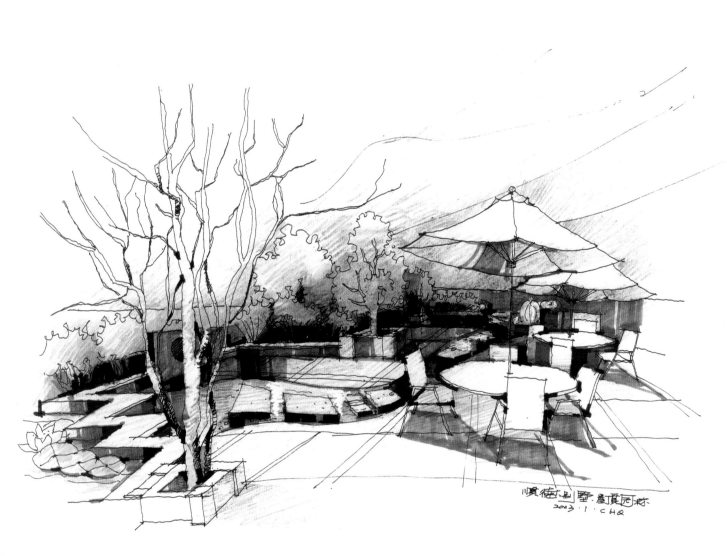

■樓頂露台的小園林錯落有致、富有變化，陳設也表現得較為完美

園林　作者：余靜贛（材料：A3複印紙、鋼筆）

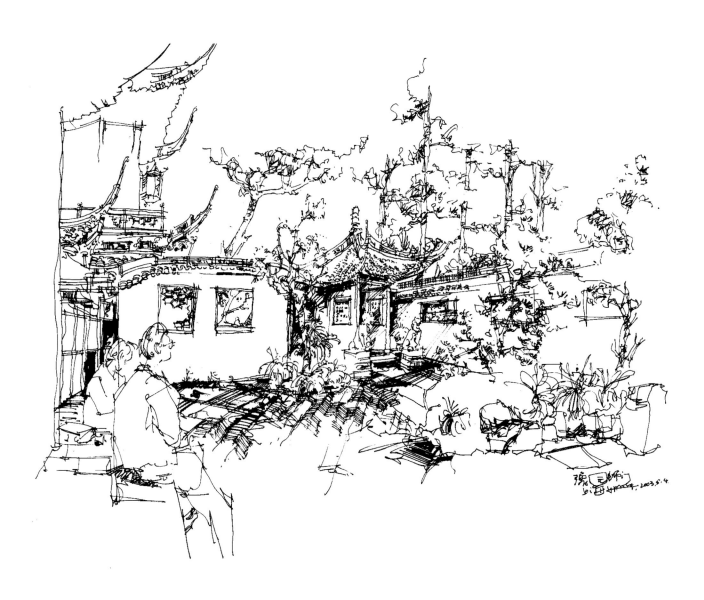

■繁雜的園林建築和植物在這裡梳理得十分有秩，畫面豐富

建築　作者：余靜贛（材料：A3複印紙、鋼筆）

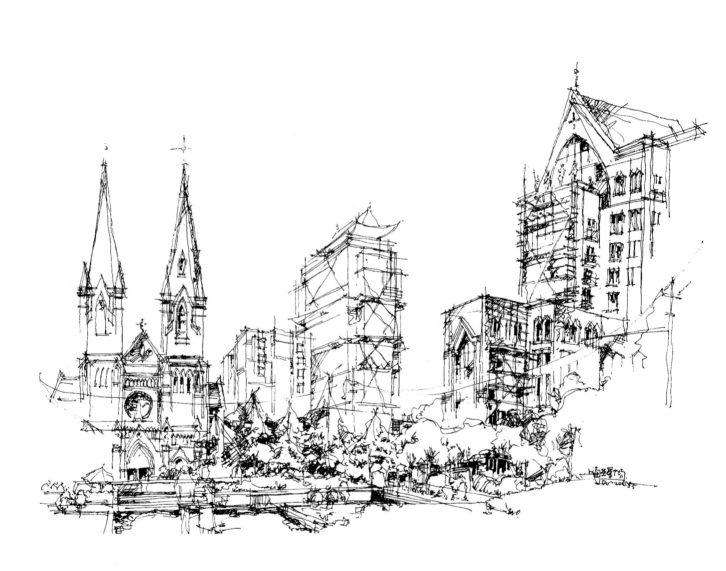

■準確而概括的建築描繪，很好地展示了城市空間的一角

古建築　作者：余靜贛（材料：A3 複印紙、鋼筆）

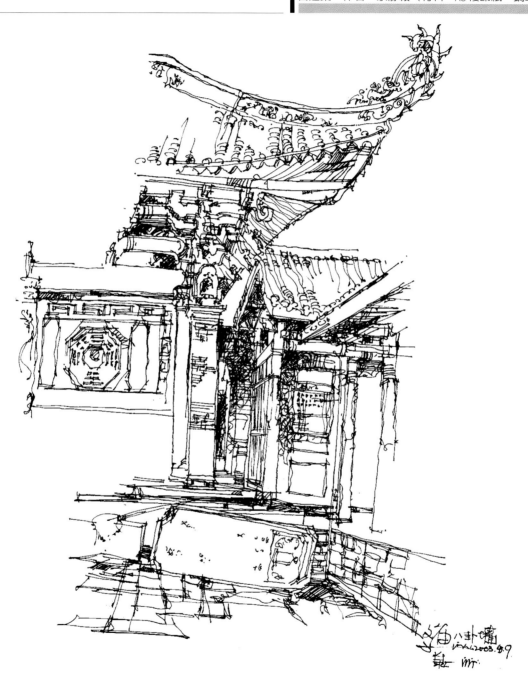

■這也是一幅表現十分到位的寫生稿，讓視線全部集中在建築的翹檐和木結構上，很有吸引力

街景　作者：余靜贛（材料：A3複印紙、鋼筆）

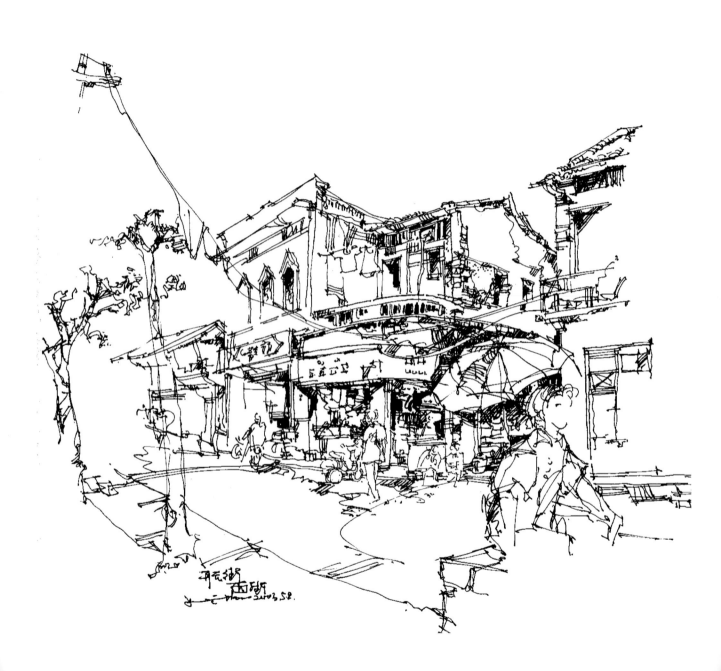

■本圖把老房子表現的頗具美感，畫面中心位置的陰影處理強調了建築的結構和份量

老建築　作者：余靜贛（材料：A3 複印紙、鋼筆）

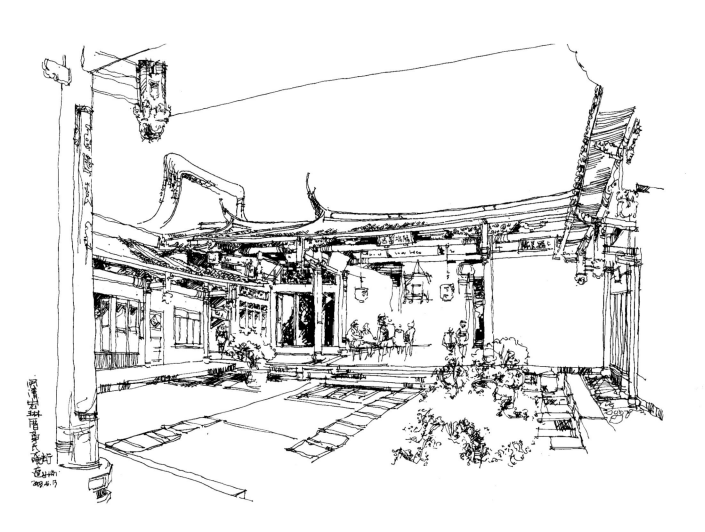

■本圖十分準確地表現了老建築的形態特徵，構圖十分完美，結構的刻畫以點帶面，很概括

老房子　作者：余靜贛（材料：A3複印紙、鋼筆）

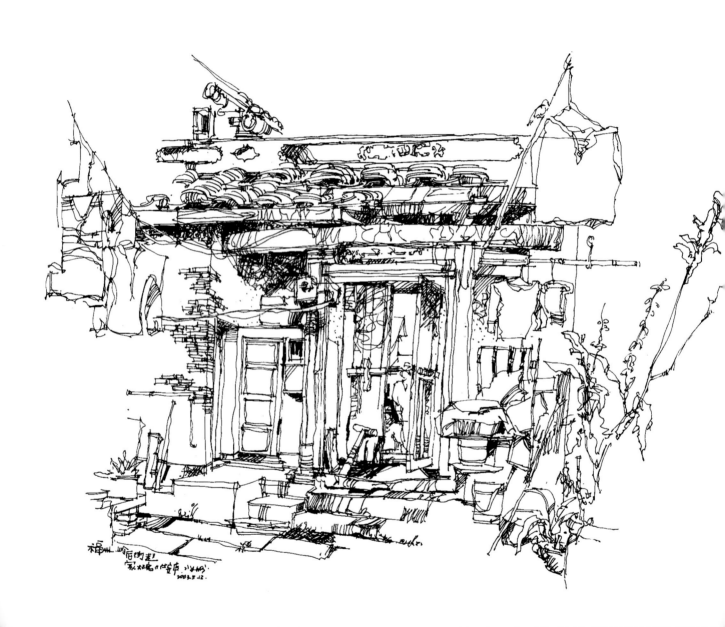

景觀　作者：余靜贛（材料：A3 複印紙、鋼筆）

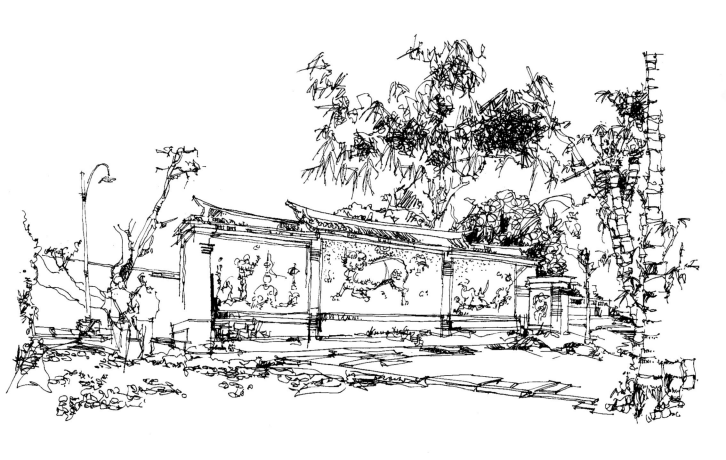

■寫生的難度在於表現對象特徵和處理畫面，本圖的精彩之處在於植物的表現上，十分理性的用筆
較好地表現了對象的不同特徵

古建築　作者：余靜贛（材料：A3複印紙、鋼筆）

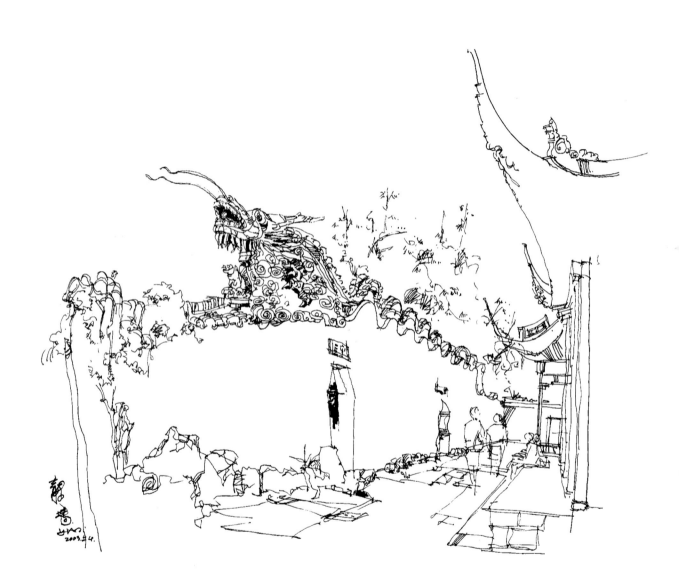

■主體的細緻刻畫和大片的留白是本圖的特色